世界名畫家全集　何政廣主編

班尚 Ben Shahn

皮瑞斯柯等◉撰文／侯芳林、朱燕翔等◉譯

藝術家出版社

世界名畫家全集

美國社會寫實畫家

班　尚
Ben Shahn

何政廣●主編
皮瑞斯柯等●撰文
侯芳林、朱燕翔等●譯

藝術家出版社

目 錄

Ben Shahn

前　言

　　美國二十世紀畫壇上的一位風格特異的社會寫實畫家班尚（Ben Shahn, 1898～1969）1898年生於立陶宛國的科夫諾城，雙親是猶太人，幼年教育主要是學習聖經。1906年他八歲的時候，隨父母親移居美國，定居於布魯克林。1913年班尚到一家石版畫工坊當學徒，也進入紐約藝術學生聯盟畫室學畫。因為家庭貧窮，他半工半讀的修完大學的課程，大學畢業後，進入國立美術設計學院。1925年至1927年班尚到法國、義大利、西班牙、北非等地旅行，巴黎的近代畫派，尤其是盧奧的藝術，給他的影響甚大。1929年他回到美國，過一年，舉行初次個人畫展，以非洲為主題。1929年全美經濟恐慌的波動，使美術家的生活大受影響。1931年班尚開始否定唯美的繪畫，從生活的直感上捕捉與社會有關的主題。

　　「我是一位固執的人，我所畫的主題有兩個，一是我喜愛的，另一是我所厭惡的事物。」六十九歲時班尚如是說。他在做畫家的最初二十年間，所畫的大都是大眾所愛好或反對的事物。他成長的過程─他生活的條件，使他成為一位美國社會風景畫家。班尚是在左翼激進的氣氛中成長的，他在1930年代的許多早期作品，在形式上就像是批評社會的論戰和諷刺一樣。他那時甚至以處決無政府主義者和拘禁勞工領袖這一類非常容易引起爭辯的事件，作為繪畫的主題。從1929到30年代的經濟恐慌時代的社會諷刺，第二次世界大戰中的強制收容所犧牲者，都是班尚描繪過的題材。不過，到了1950年代，他的作品逐漸呈現出柔軟性，從一個直接批評社會的大眾藝術，轉變為描寫個人情感經驗的藝術，畫風有了很大的改變。他自稱轉變前的早期時代的風格為「社會寫實主義」，1960年代直到晚年的風格為「個人寫實主義」。

　　因為他原來在畫中所具有的諷刺，已開始轉變為個人的感慨。有人說他從強烈的諷刺社會，轉變為柔軟而帶有親切感的作風，由於老成的關係，年事漸長，歷練漸深，畫面所表現的境界也更為含蓄了。

　　美國批評家森‧亨達（Sam Hunter）評論班尚的作品說：「他描繪了那些淪落在公園長椅上無家可歸的老人、聚神會神在遊戲的兒童、在公園中被一片欄杆包圍著和被他們自己的幻夢所困擾著的情侶。他畫中的人物往往是一些大概輪廓的黑影，畫中的背景則是迷樓般的城市中的大廈，充分地表現出一種寂寞的心情。他的繪畫風格一陣是非常強硬，一陣卻又是十分柔和敏感的。……他是採用一種精巧的、半抽象的表現方法，以解釋性的幻想來描繪美國的景象。」

　　對班尚而言，人就是藝術的主要焦點。他早期所畫的人物，有如攝影式的客觀態度，細節畫得很工整，但是卻含有一種很敏感的詩意。後期則逐漸傾向於概括性的表現方法。在技法上，他喜愛用蛋彩畫法，另外由於早年他當過石版印刷匠工坊的學徒，所以他後來，也做過不少版畫作品，除了藝術創作外，班尚也從事實用藝術的製作，設計過耶誕卡片，為亞瑟‧米勒的戲劇演出設計海報招貼，也作過壁畫。

　　他的畫室建在廣達八十公里的森林中，有如現代的古堡。畫室裡掛有林布蘭特的銅板畫、賓茲的蛋彩畫及其他雕刻名作。班尚喜歡將自己的畫所賣得的錢，用在蒐集他所欣賞的藝術名作。

　　〈三層疊〉、〈跳繩的女孩〉等是他的代表作，背景是紐約布魯克林的貧民街，在這條街上有形形色色的廣告，許多不同種族的孩子雜居著。他的畫就表現出這條街上人們生活的百態；他所作的其他許多人物畫，也都是這條街上習見的人。他自己曾說：「我喜愛描繪這些人們的生活，帶著親切感，而並不是以法國繪畫的方式來表現。」他彷彿很慶幸自己能與畫中人物生活在一起，也因此使他的畫所表現的描寫手法異常深入，在栩栩如生的寫實風格中，含有一種很敏感的詩意。

2013年8月寫於《藝術家》雜誌社

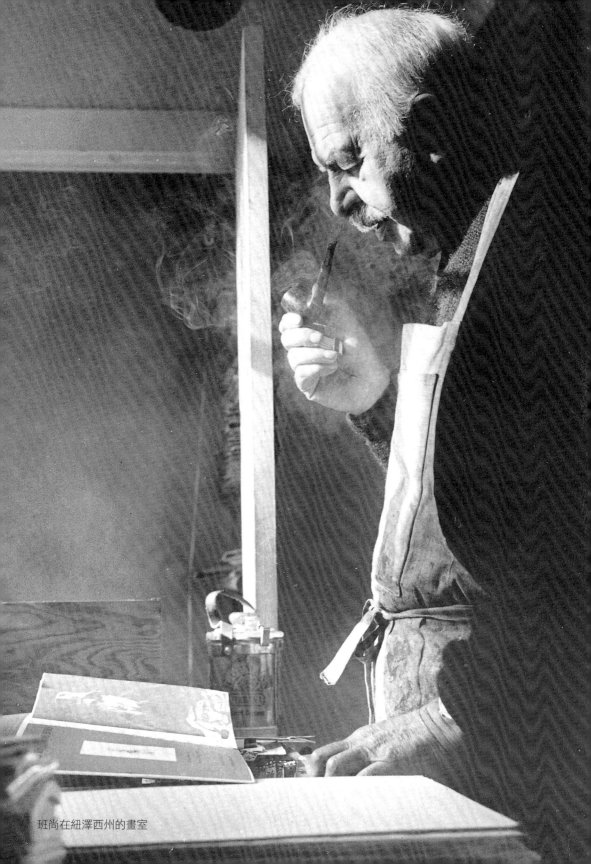

班尚在紐澤西州的畫室

美國社會寫實畫家
班尚的藝術生涯與作品

　　班尚（Ben Shahn）是一位活躍於二十世紀上半葉的美國社會寫實畫家，也是一位風格多元的跨媒材藝術大師。與妻子柏娜達（Bernada）曾於1960年前往日本作長期訪遊，由於受到日人禮遇，很快產生了對對方文化的敬慕之心。在班尚回返美國之前，定做了一方日式圖章，刻的卻是他自己的一套字母圖像，簡潔生動地將希伯來文的二十二個字元以書體排列表現出來。班尚的這個設計原見於他1954年一本名為《創世記字母》的著作中；其後1963年又用作他另一本書《字體愛悅》的插圖。班尚一幅同樣作於1963年的繪畫中也可見到它的另一個版本，題目也叫《創世記字母》。圖見10、11頁

　　班尚在返回紐澤西州羅斯福鎮他的個人畫室之後，開始在作品裡蓋章。然而用印對他來說實在不足斷定為1960年後的創作，因為班尚有時也在以往的舊作上用印。對他來說，私章是一個充滿了樂趣和美感的物件；在作品中選擇最適合的地方用印，讓橙紅的印色突顯整體構圖的作法，是班尚作品中一個迷人的特點。自此終其一生，他對這個代表他和日本因緣的印章是愛不釋手，紙上作品中經常可見它的痕跡。

　　班尚的作品在日本如此受到歡迎的原因究竟是什麼？無疑他獨特帶勁具有書法特質的線條有其巨大的魅力，然而我們也可推論這種現象係源自他作品反映許多人類共同具有的感情及經驗，

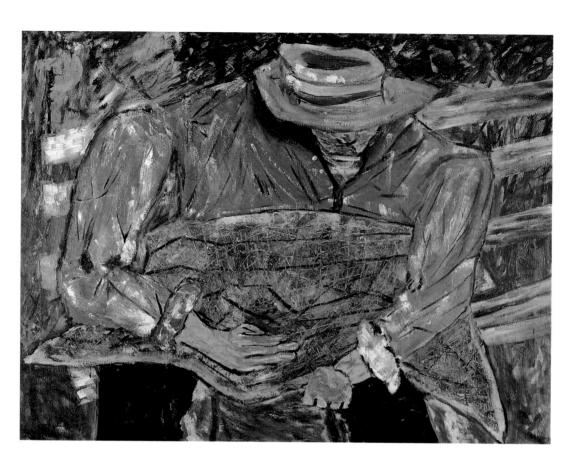

班尚　**坐在板凳上的人**
1930前後　油彩畫布
76.4×101.7cm
日本大川美術館藏

包含生命中的種種歡樂、希望及悲劇情愫。

出生立陶宛・童年移民美國

　　班尚出生於立陶宛國科夫諾城（Kovno, Lithuania），也在那裡度過生命中的前八個年頭。幼年教育主要是學習聖經，在各種猶太禮儀及象徵物的薰陶之下，開始接觸舊約禱文及詩篇中各種韻文之美，而多少舊約抄本裡的字體也成為他習書的楷模。抄寫舊約故事讓他逐漸認識其中的偉大人物，直到他們不但是他的先祖，也成為他生活的一部分。從這個看似永恆不變的世界，班尚卻一下子被移到紐約市的喧鬧世界中，在童年跟著雙親移民到美國。雖則此後在新世界的經歷成為他長期創作興趣所在，晚年的班尚卻又會在畫室的寂靜裡回到那個舊世界中，把對它的回想，

透過一生累積豐富經驗，又在藝術中表現出來。

班尚　**創世紀字母**
1963　紙上膠彩
40×122.5cm
日本福島縣立美術館藏

進入石版畫工坊當學徒

　　十四歲完成基礎教育之後，班尚帶著原有書畫的天賦，進入石版畫工坊成為學徒，一邊又進夜間部讀完中學。自1913到1917，這重要的幾年中，他不但學得技藝，有了工會資格及收入，也成就了他未來一生作品中一貫對自我要求及技藝求精的精神。班尚終生對技術層面的重視從未懈怠。他日後曾說：「有技藝的要求，才有精神的自由，也才能成就風格。」（班尚著：《內容的形體》，麻州劍橋1957年印，107頁。）

　　此後數年間，班尚從事石版印刷業的工作，同時陸續就讀紐約大學（New York University）、市立學院（City College）及國立設計學校（National Academy of Design）。1920年代初，他與提莉

班尚　**內容的形體**
1957　23.5×16.4cm
福島縣立美術館藏
（右頁下圖）

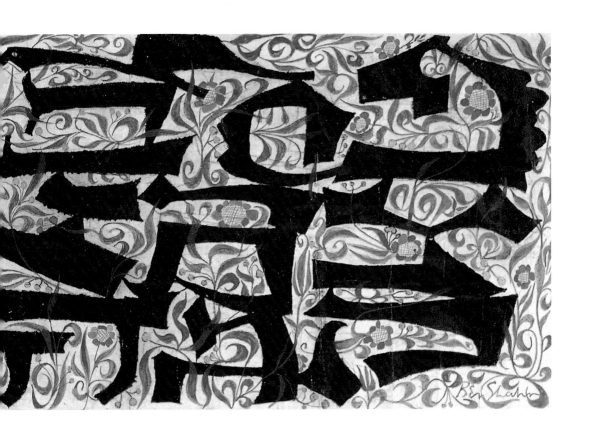

葛德史坦 （Tillie Goldstein） 成婚，婚後很快
出發前往北非及歐洲豪華旅行，數年後並舊地
重遊。旅途中所見燦爛的視覺印象充滿在班尚
心中有無比的價值；當時速寫本中所捕捉的影
像不斷出現在許多未來的作品中，例如〈阿拉
伯人〉（無年代）。綜觀他這個時期的畫作，
比如作於1929年的〈穿和服的少女〉，風格反
映深受後印象主義大師的影響。當時班尚一方
面覺得自己的作品十分夠水準，也有著學院派
教育的深厚基礎，然而另一方面這位頗為敏銳
的藝術家，他的內在自我批評卻也不曾止息。
他日後嘗說他當時的作品「欠缺一個不管好壞
都是屬於自己的內在人格。」

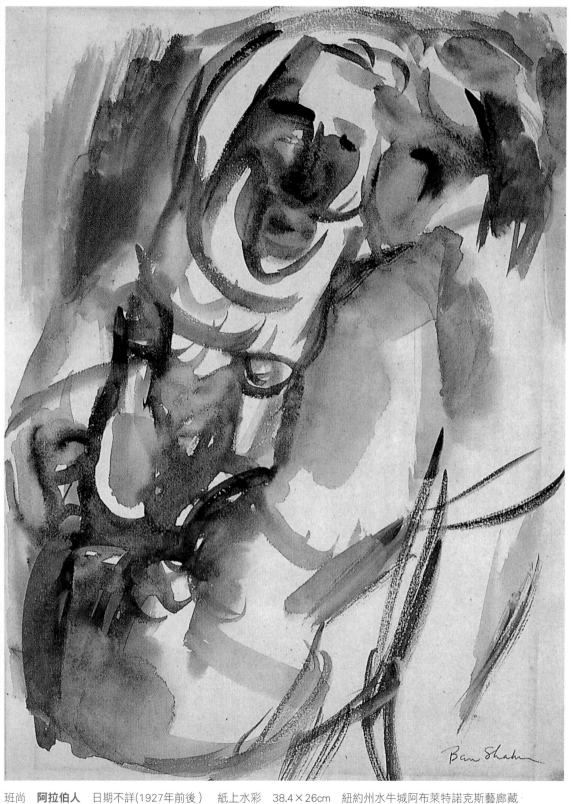

班尚　**阿拉伯人**　日期不詳(1927年前後)　紙上水彩　38.4×26cm　紐約州水牛城阿布萊特諾克斯藝廊藏
班尚　**穿和服的少女**　1929前後　紙上油彩　43.8×27.9cm　達特茅斯學院美術館藏（右頁圖）

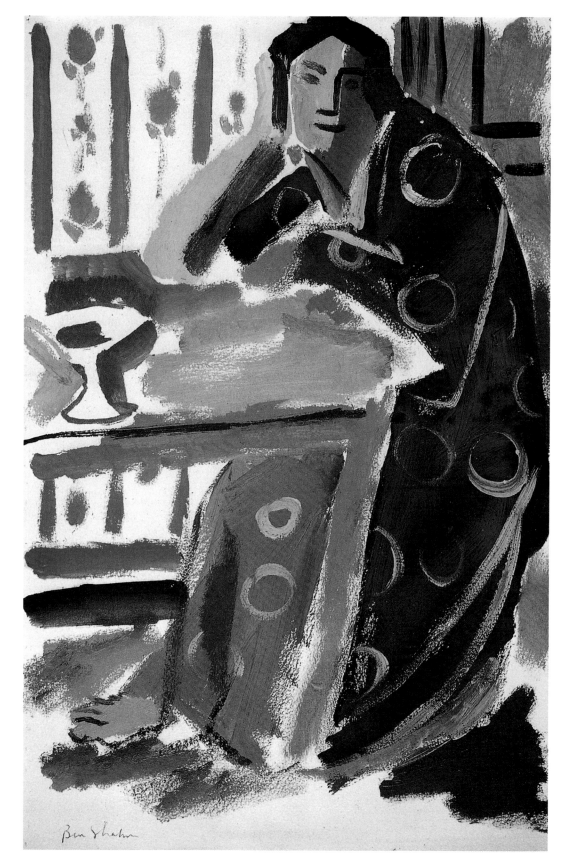

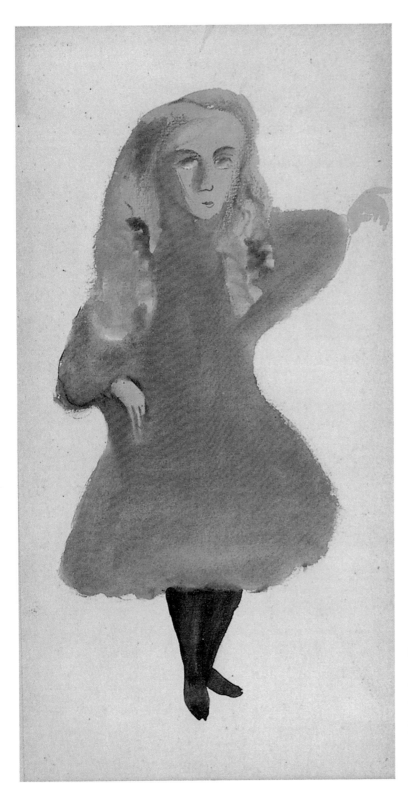

班尚 **站著的女孩**
1925-30 紙上水粉畫
38.7×19.4cm
大都會美術館藏（左圖）

班尚 **紅衣女仕肖像**
1929 水彩
28.6×21.6cm
私人收藏（右頁圖）

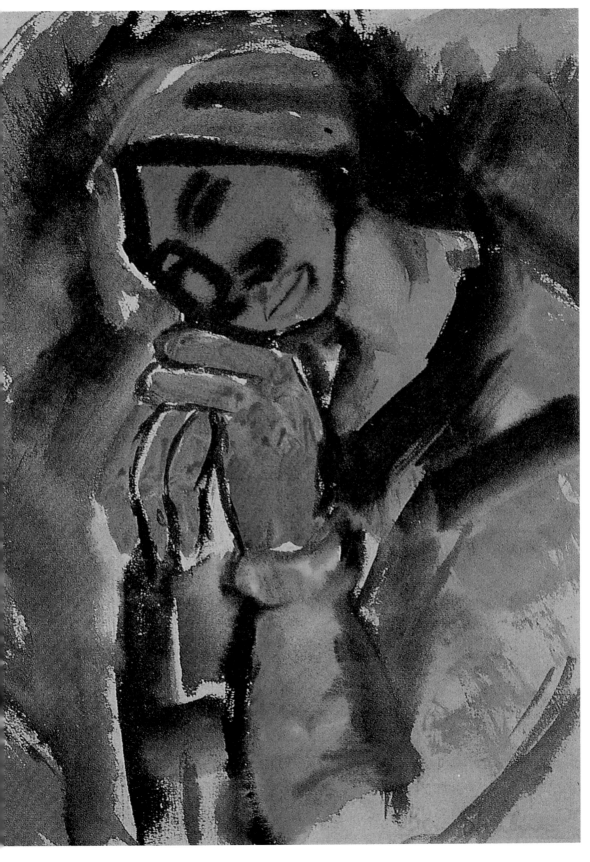

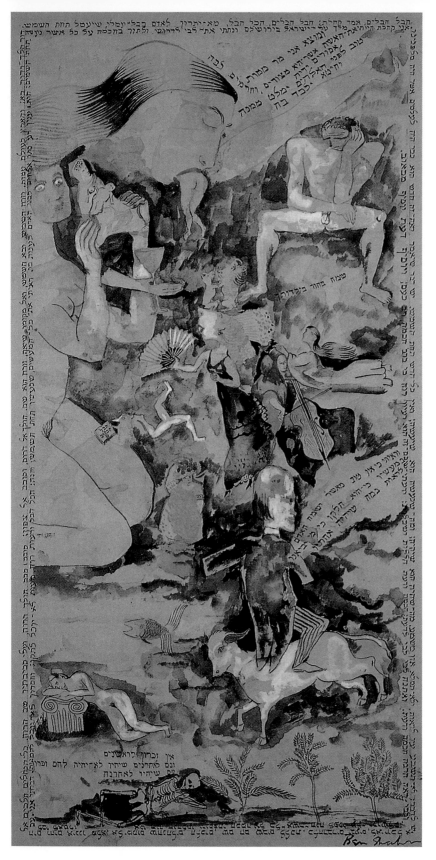

班尚 「傳道書」習作
1931
水彩、鉛白、墨水、板
50.8×26cm
紐約席德德意志畫廊藏
（左圖）

班尚　強納森的肖像
1931前後　水彩、鉛筆
29.5×19.1cm
私人收藏（右頁圖）

此時班尚的人生觀點頗受他所經歷過二〇年代在歐洲或三〇年代初在美國政治醞釀的影響。一部分時間生活在畫室裡，一部分時間處在生活的主流中，他觀察人性的強處弱點，評析人與社會的關連。他的關注轉移到社會運動中，並積極把他的藝術灌注到改變社會大走向的各個小支流中。尤其是當他集中描寫社會的疾苦時，動機並非是怨恨，而是出自一種期許，希望能除去這些實現「美國夢」的障礙。班尚因此是後來所謂「社會寫實藝術家」中的一員。他們著重描繪一般百姓生活中特別的事件或戲劇化的時刻，表達當事人所感受的激情、羞辱及悲劇等。尤其是三〇年代中，班尚的作品完全符合社會寫實藝術的傳統，比如法國十九世紀偉大的漫畫及諷刺藝術家杜米埃（Honoré-Victorin Daumier）、納粹德國尖刻的政治對頭葛羅斯茲（George Grosz）、還有美國本土的艾佛古德（Philip Evergood）、葛羅柏（William Gropper）和勞倫斯（Jacob Lawrence）等。雖然四〇年代之後班尚的大部分作品，傾向一種內省及自我的寫實主義，自始至終他還是有一些作品是反映他對時局的感應。比如1965年的絹版畫〈我永遠想到那些真正偉大的人〉就是對美國公民平權運動犧牲者的紀念。

社會寫實家身分受到重視

　　班尚是以社會寫實家身分最先受到重視，而這一切則源自於他在巴黎偶然看到一本有關德瑞夫斯冤獄案（case of Dreyfus, 1894--1906）的小冊。為了籌辦和朋友攝影家伊凡斯（Walker Evans）一項1931年的聯展，班尚繪製了一系列德案主要角色的肖像，並在下面用他最工整的石版畫書法字體，寫下每一人的姓名及涉案情形。他對案子本身的興趣讓他啟用一種新的直截了當的手法表現，而這種新描寫方法又成為他開拓未來創作方向的一大關鍵。該系列肖像原作是班尚在1930年以水彩完成，在1984年再才由叉路圖書公司（Crossroads Books）以鏤空版畫仔細複製。德瑞夫斯（Alfred Dreyfus），即班尚筆下的〈德瑞夫斯上尉〉，是法國國防部任命的首位猶太裔軍官。他遭誣告叛國罪被處終生監禁，

圖見20頁

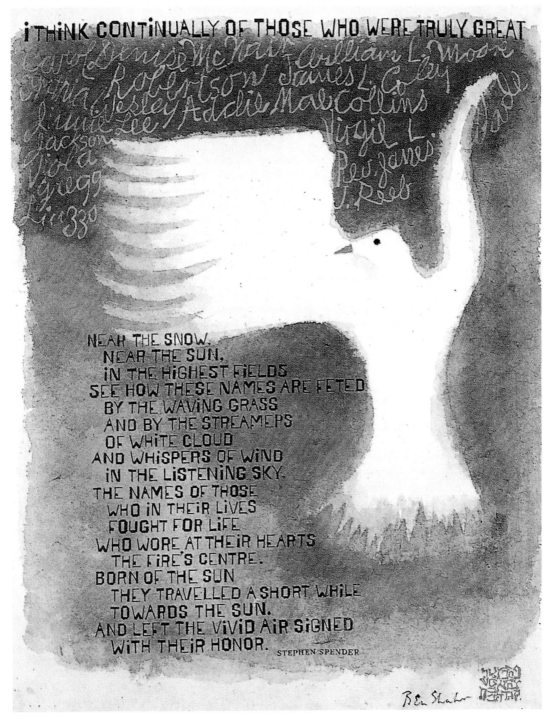

班尚　**我永遠想到那些真正偉大的人**　1965　絹版畫、手上色、紙　67.3×52.7cm　紐澤西州博物館藏

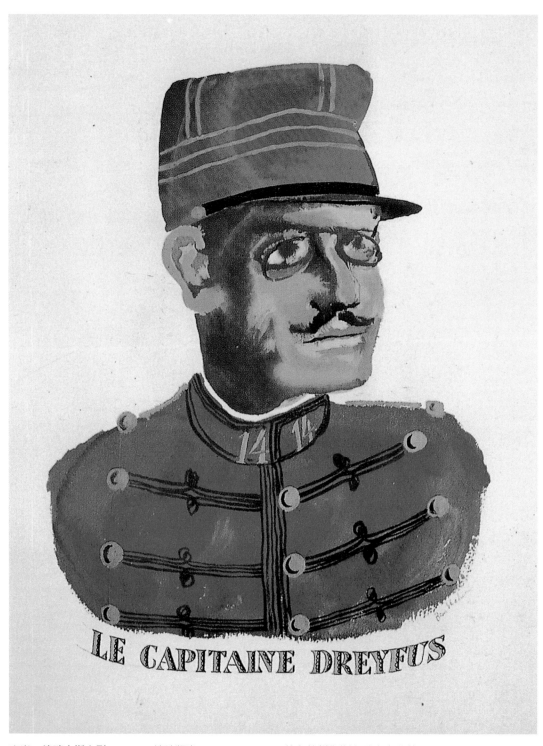

LE CAPITAINE DREYFUS

班尚　**德瑞夫斯上尉**　1930　鏤孔版畫　39.4×30.1cm　俄亥俄州衛斯海默先生收藏

20

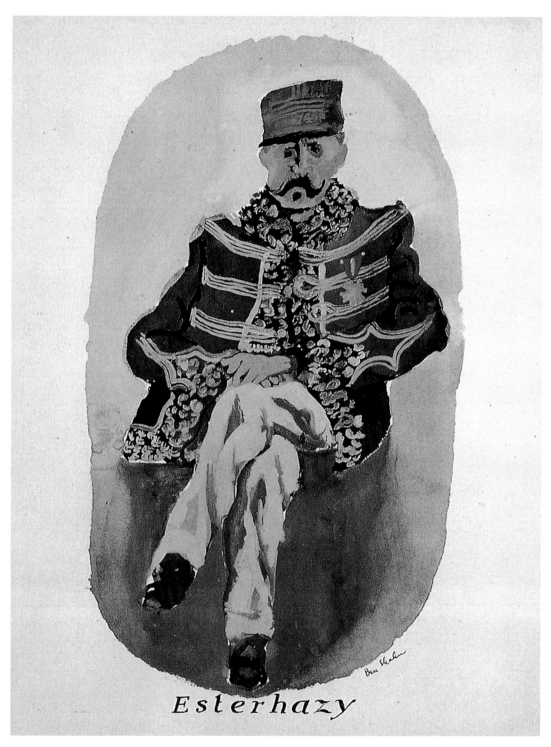

Esterhazy

班尚　**艾斯德哈吉**　1930（1984出版）　鏤孔版畫　39.4×30.1cm　俄亥俄州衛斯海默先生收藏

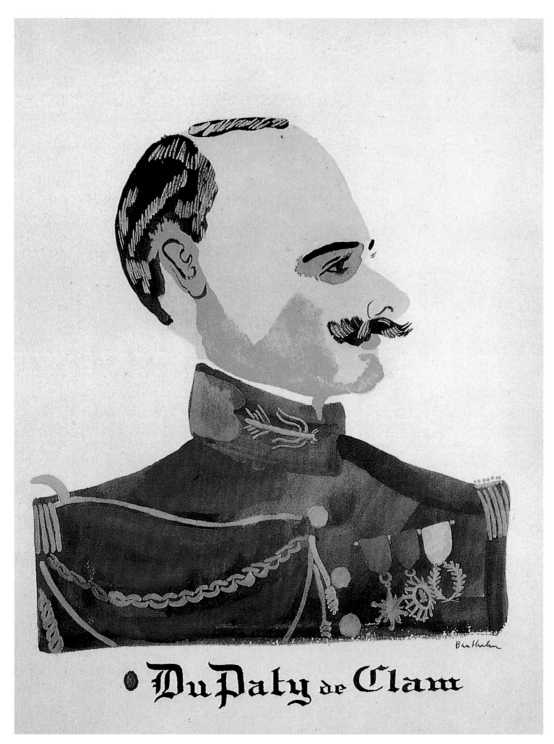

班尚　**杜巴迪德克朗**　1930（1984出版）　鏤孔版畫　39.4×30.1cm　俄亥俄州衛斯海默先生藏

班尚　**巴列阿洛克和德孟傑**　1930（1984出版）　鏤孔版畫　39.4×30.1cm　俄亥俄州衛斯海默先生藏

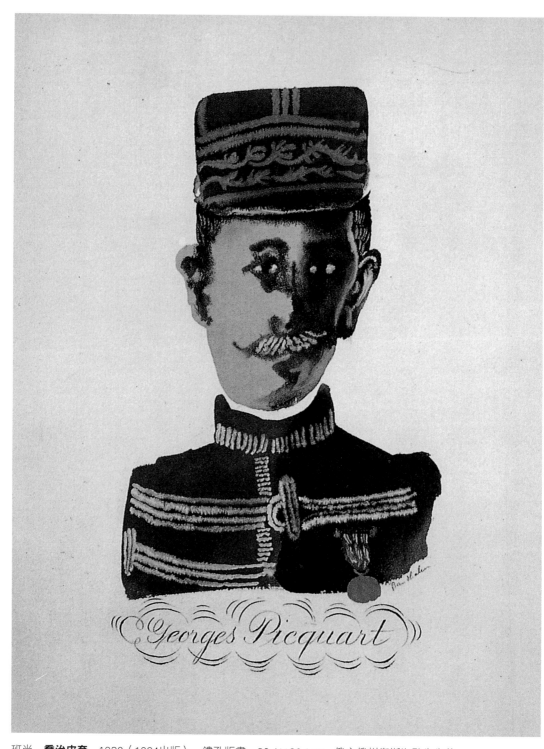

班尚　**喬治皮夸**　1930（1984出版）　鏤孔版畫　39.4×30.1cm　俄亥俄州衛斯海默先生藏

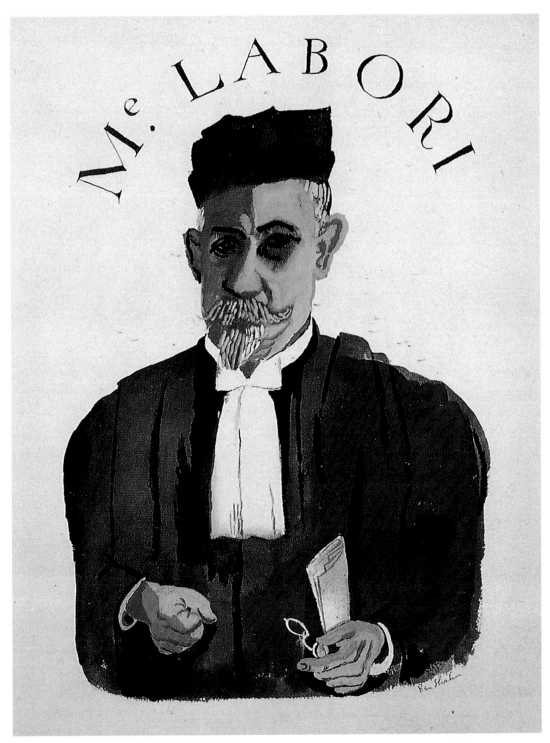

班尚　**拉波里律師**　1930（1984出版）　鏤孔版畫　39.4×30.1cm　俄亥俄州衛斯海默先生藏

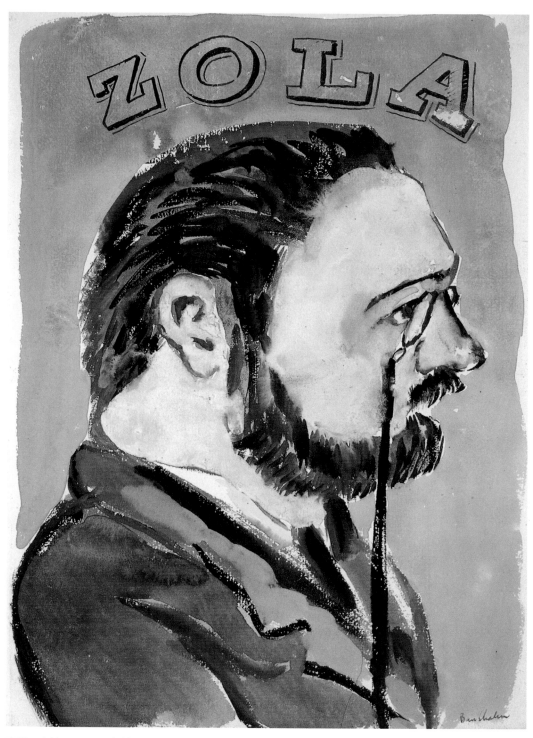

班尚　**左拉**　1930　水彩　36.8×25.4cm　夫立德女士私人收藏

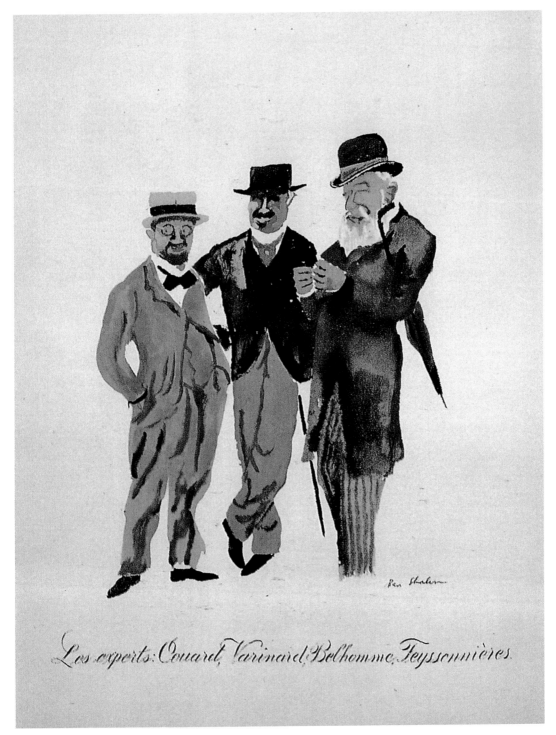

Les experts: Couard, Varinard, Belhomme, Teyssonnières.

班尚　**鑑定專家**　1930〔1984出版〕　鏤孔版畫　39.4×30.1cm　俄亥俄州衛斯海默先生藏

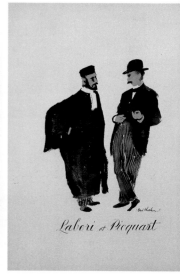

經後來冤獄平反後，才被赦免並在一次世界大戰時建立戰功。
另一重要涉案人，他的同僚軍官厄斯特哈吉中尉（Esterhazy）
則盛傳才是真正的叛徒。畢卡（Piquart）中校是當時情治分隊
的主管；還德瑞夫斯清白的證據，是在他們單位發現的。 拉波
里（Labori）則是為畢卡辯護的民間律師，使他免於被指控泄漏軍
事機密。因此班尚在〈拉波里與畢卡〉中，把兩位主要人物肖像
放在一起。法國著名的作家左拉（Emile Zora）曾挺身為德瑞夫斯
疾呼，他的畫像也因此列入這一系列中。

班尚　**凡且第與沙柯**
1931-32　蛋彩畫布
26.7×36.8cm
紐約現代美術館藏
（左圖）

班尚
拉波里和畢卡
1930（1984出版）
鏤孔版畫
39.4×30.1cm
俄亥俄州衛斯海默先生
收藏（右圖）

三〇年代初期的著名作品

　　三〇年代初期，班尚也完成另一與德瑞夫斯系列相似，以
著名的沙柯及凡且第案為題的作品。 這同樣是針對單一主題構
思，卻更重要地影響他未來的生涯發展，用一種非常單純的風
格，表達不單是藝術家所居觀察者的角色，還有他對主題人物的
情感投入。班尚他自己說：「我有注意到像喬托（Giotto），他
可以用很單純的方法處理連續的事件。每一景都是獨立完整，合
起來卻是一齣活生生的宗教劇。」其實班尚的這個主題，就很多
人看來，十足是一個釘十字架的現代版。 沙柯和凡且第是窮困的

班尚
沙柯與凡且第受難
1931-32
蛋彩畫布
214.6×121.9cm
紐約惠特尼美術館
藏

移民，在二〇年代早期因強盜及謀殺罪嫌被處死刑。這個案子拖延甚久，捲入甚多知識份子為他們辯護請命。當他們最後在1927年被處決時，許多人還是覺得他們是因為想法極端，而不是因為罪證確鑿被犧牲。他們的死刑在歐洲引發許多公開示威抗議及媒體報導。班尚從當時在巴黎，從旅館窗戶觀看到這樣的示威而對這件公案發生興趣。他回到美國後，從剪報中重組整個事件，進而繪製了一系列二十三件作品。1932年這些畫在紐約市城中藝廊（Downtown Gallery）展覽，班尚非常獨特的詮釋結果把審判過程又重新帶回公眾輿論焦點。他終於達成原先設定的目標，亦即彰顯那些認為沙柯和凡且第是無辜者的信念。此一系列中的壓軸之作，〈沙柯和凡且第受難圖〉（1931-32）現收藏於惠特尼美術館，這裡頭他把所有主要人物受審及覆判都畫出來了。相關題

班尚　**四位檢察官**
1931-32　紙上膠彩
24.8×37.5cm
紐約席德德意志畫廊藏

班尚　**謝爾法官**
1931-32　膠彩
36.8×24.8cm
私人收藏（右頁圖）

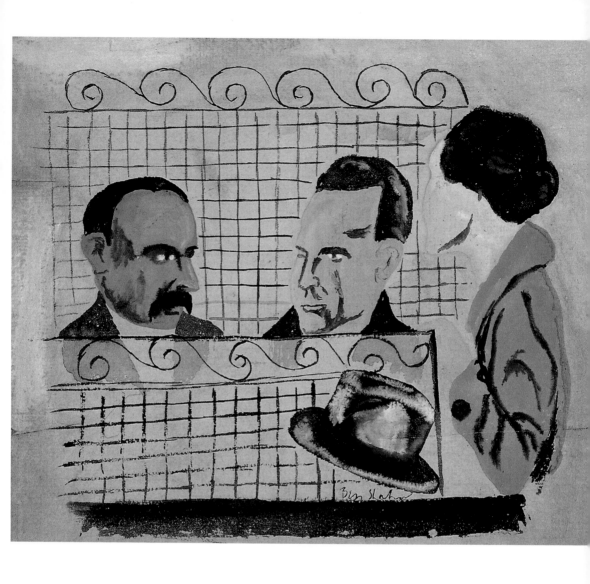

材作品有：〈四位檢察官〉（1931-32）、〈謝爾法官〉（1931-
32）、〈沙柯和凡且第在法庭牢籠中〉（1931-32）等。在一幅題
名為〈凡且第的故鄉維拉翡拉托〉的水彩畫中，班尚則著意強調
凡且第在義大利家鄉的寧謐氣圍。

　　沙柯和凡且第主題得到成功之餘，班尚在緊接的兩年內，
又接著創作另一系列繪畫，也是根據類似性質的單一題材。這次
是有關曾被判刑的西岸工運領導者繆尼（Thomas J. Mooney）的
故事。繆尼一度因爆破嫌疑被處有罪，之後又被赦免。這次展

班尚
**沙柯和凡且第在法庭
牢籠中**　1931-32
膠彩　21.5×25.8cm
普林斯頓大學美術館藏

班尚　**加州州長羅夫**
1932　膠彩、板
40.6×30.5cm
私人收藏（右頁圖）

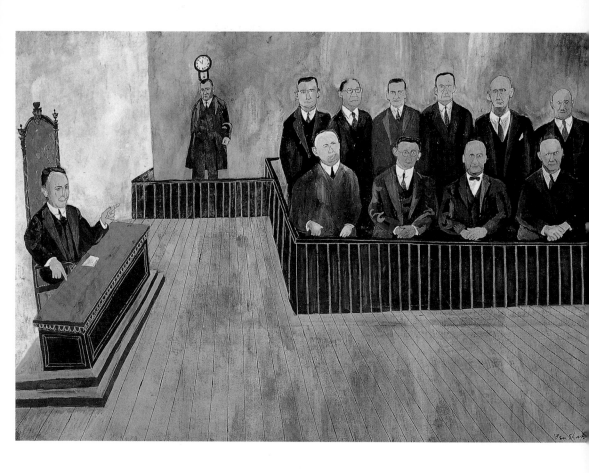

出的四幅是原系列中 十六幅中選出的,包括〈加州州長羅夫〉（1932）,〈陪審席〉（The Jury Box,1932-33）,〈繆尼及典獄長霍羅漢〉（1932 -33）以及〈戴手銬的繆尼〉（1932-33）。這些雖與沙柯和凡且第系列相同, 有教化的用意,所得到的觀眾反應卻較遜色。

　　不過當時正在洛克斐勒中心製作壁畫的大師里維拉（Diego Rivera） 十分欣賞繆尼系列,並執筆為1933年這些作品在城中藝廊展出目錄寫序。他又雇用班尚為他壁畫工作助手之一。認同共產主義的里維拉,曾被班尚的沙柯和凡且第作品所感動,如今更是樂見這位藝術家創作出他認為對「無產階級」有貢獻的作品。這次作業給了班尚首次壁畫經驗,更啟發他終生對創作壁畫的興趣。

班尚　**陪審團席**
1932-33　紙上膠彩
41.9×58.4cm
私人收藏

班尚　**戴手銬的繆尼**
1932-33　紙上膠彩
29.2×23.5cm
紐澤西州博物館藏
（右頁圖）

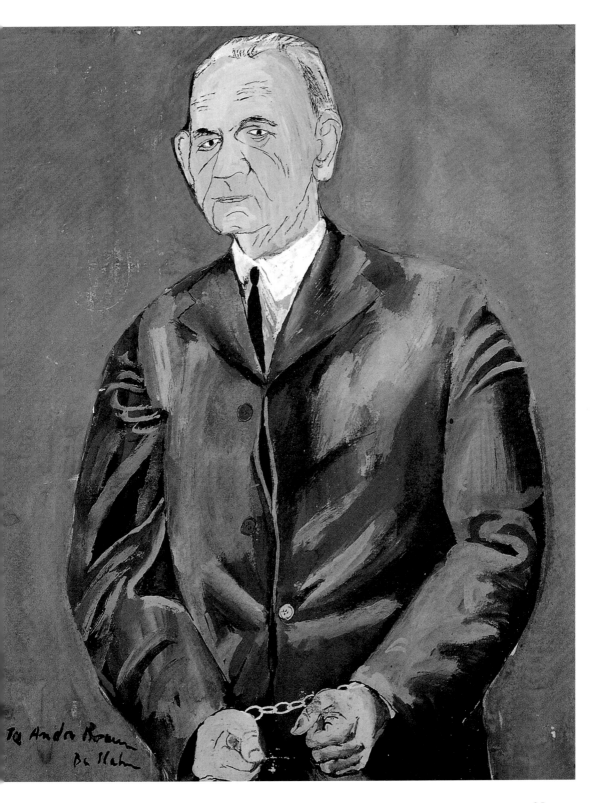

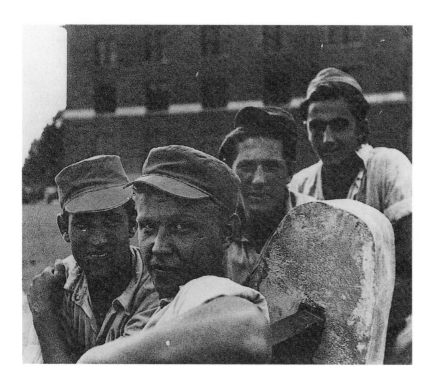

為紐約市萊克島監獄做壁畫

　　三〇年代正值經濟大蕭條之際，美國聯邦政府施行了許多
紓困的措施。班尚也於1934年成為參加一項政府援助方案3749位
藝術家中的一員。他與另一位共同獲得委託為紐約市萊克島監
獄（Riker's Island Prison）做一項壁畫計劃。他們耗費數月準備這
項計畫，造訪監獄，並速寫把觀察所見狀況及作息記錄下來。當
時留下的照片〈萊克島監獄裡坐板凳的四位受刑人〉以及〈萊克
島監獄壁畫習作〉（1934）等顯示投注於這一計劃的許多心血精
神。　最後完成的草案多出自班尚之手，可惜並未被接受為正式製
作。但是他的時間並沒有白費。憑藉著他之前是里維拉助手實作
時所學得的知識，及他以後練習整合構圖中人物及其他題材的有
利經驗，都使他有信心接受其他人委託製作壁畫。班尚擅長此一
藝術形式，由此次展出他另外壁畫習作作品可見一斑：如〈羅斯
福壁畫左翼〉（c. 1937）；〈大威斯康辛州（壁畫習作）〉（
c.1938）；以及較晚後的〈玩籃球的人（聯邦保全大樓習作）〉

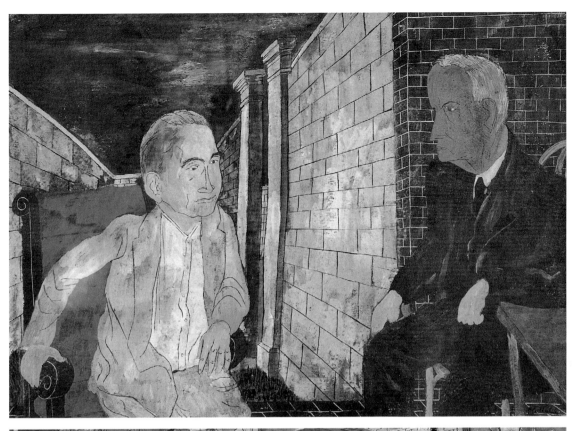

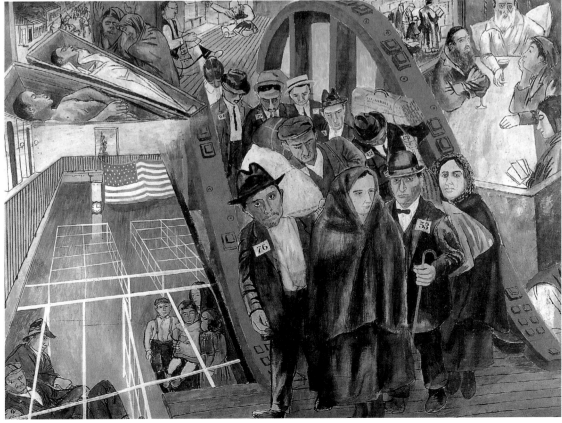

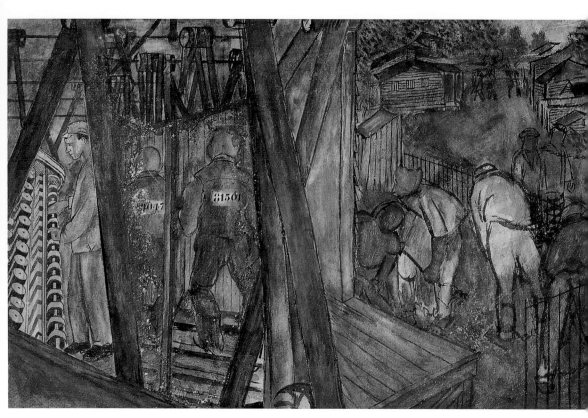

班尚　**萊克島監獄**（壁畫習作）　1934　蛋彩、板　27.9×83.8cm　紐約麥可羅森費爾德畫廊藏

班尚　**紐澤西社區中心壁畫的習作**　1938　紙上水彩　12.7×63.5cm　Nantenshi畫廊藏

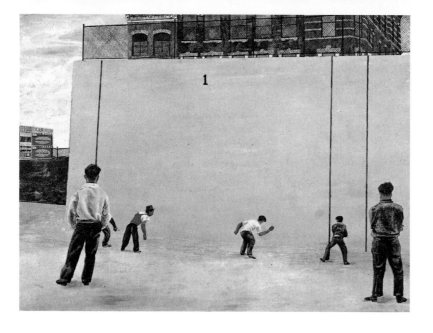

班尚　**玩手球的人**
1939　蛋彩、板
22.7×31.3cm
紐約現代美術館藏

（c.1940-42）。

　　班尚實際完成為數不少的壁畫中，其中第一件，也是唯一以溼性壁畫技法畫成的，是1936到1937年為紐澤西州羅斯福鎮小學及社區中心所作，描寫紐約市移民成衣工人奮鬥及經驗。1939年和未來的第二任妻子柏娜達布萊森（Bernada Bryson）完成在紐約布朗克斯中央通路郵局（Bronx Central Annex Post Office）以惠特曼（Whitman）的詩「我聽見亞美利加在唱歌」為題的十三件大幅蛋彩畫。班尚一生用過不同的媒體材料創作壁畫，其中甚至包含嵌瓷馬賽克。一開始委託多來自政府機關，後來逐漸更多的是大學、猶太社區中心及私人請求。隨著時間過去，班尚壁畫中的圖畫語言，如同他在其他領域中的創作一樣，也逐漸變得強調內在性格及象徵主義。

週日閒畫描繪美國生活形形色色

　　如前所述，三〇年代中班尚忙碌於公共藝術，但也未完全忽略油畫的創作。他利用週末時間創作他暱稱為「週日閒畫」的作品。譬如兩幅1938年的蛋彩畫，題目分別是〈週日早晨〉及〈週日閒畫〉。班尚這些週日閒畫經常取材自他從1936到1938年間，在因公在國內旅行頻繁所記錄下美國生活形形色色。因為當時擔

班尚
大威斯康辛州
（壁畫習作）
1938前後　蛋彩、板
38.1×47cm
紐約麥可羅森費爾德
畫廊藏（右頁上圖）

班尚　**玩籃球的人**
（聯邦保全大樓習作）
1940-42　蛋彩、板
22.2×34.3cm
日本大川美術館藏
（右頁下圖）

班尚　**週日閒畫**　1938　蛋彩　40.6×61cm　班尚夫人私人收藏

班尚　〈**大威斯康辛州**〉壁畫習作　1937前後　膠彩、板　10.2×44.5cm　紐約麥可羅森費爾德畫廊藏

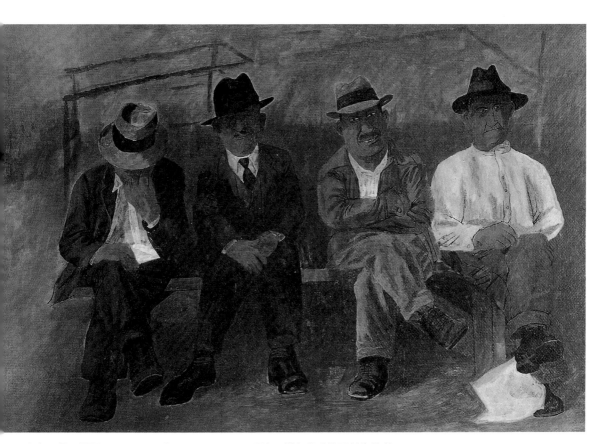

班尚　**週日早晨**　1938　蛋彩　41×60.9cm　喬治亞州大學喬治亞美術館藏

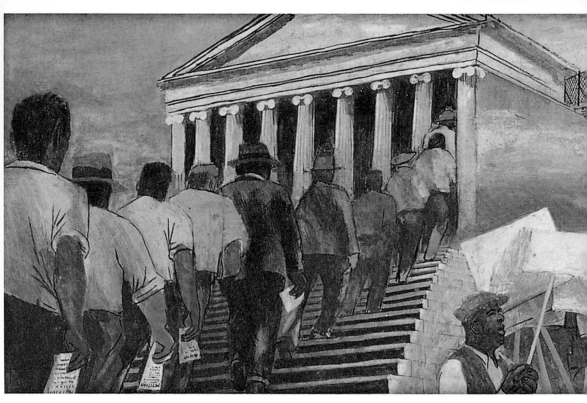

班尚　**地區自由，設計圖1號**（聖路易斯郵局壁畫習作）　1939　木板上水粉畫　14×39.4cm　Nantenshi畫廊藏

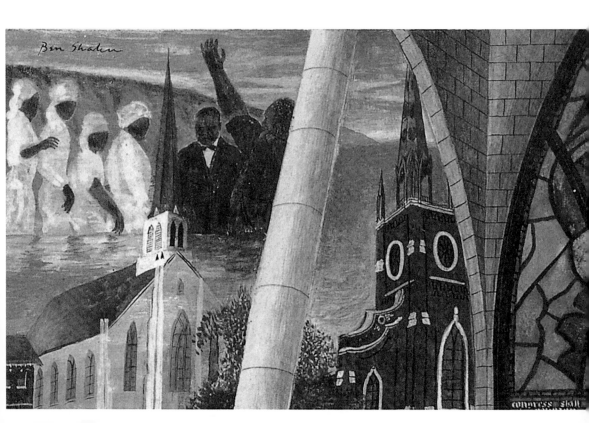

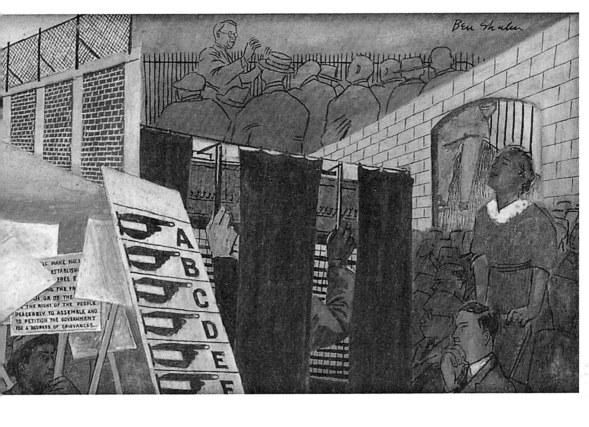

班尚 民意，設計圖5號（聖路易斯郵局壁畫習作） 1939 木板上水粉畫 13.9×39.4cm Nantenshi畫廊藏

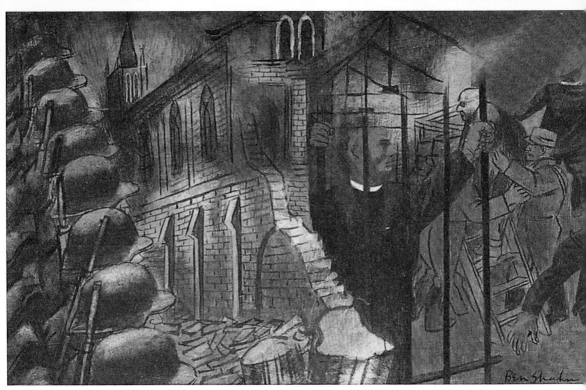

班尚 **移民，設計圖8號**（聖路易斯郵局壁畫習作） 1939 木板上水粉畫 13.9×39.4cm 神奈川縣立近代美術館藏

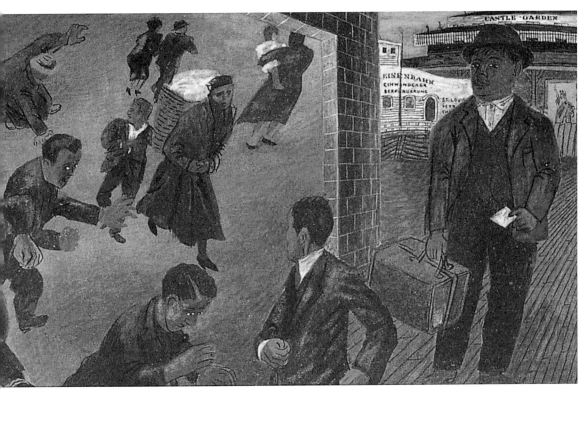

班尚　**河上交通，設計圖9號**（聖路易斯郵局壁畫習作）
1939　木板上水粉畫　13.9×39.4cm　神奈川縣立近代美術館藏

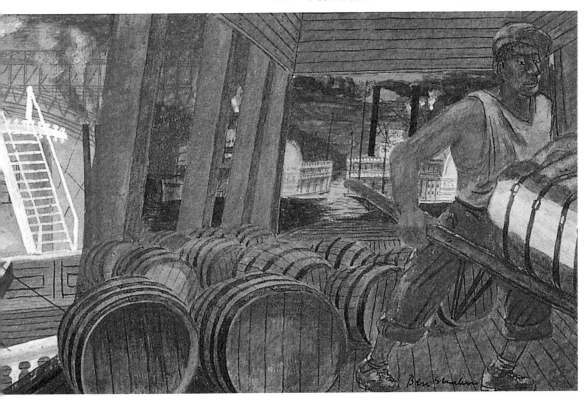

班尚　**凡且第的故鄉維拉翡拉托**　1931前後　紙上水彩
22.9×34.3cm　紐約甘迺迪畫廊藏

班尚　**男子**　1933　紙上墨汁　9.7×6.1cm　Hiro畫廊藏（左圖

班尚　**海勒·薩拉西**　1935　紙上膠彩　25×15.3cm
日本藝點畫廊藏（右頁圖）

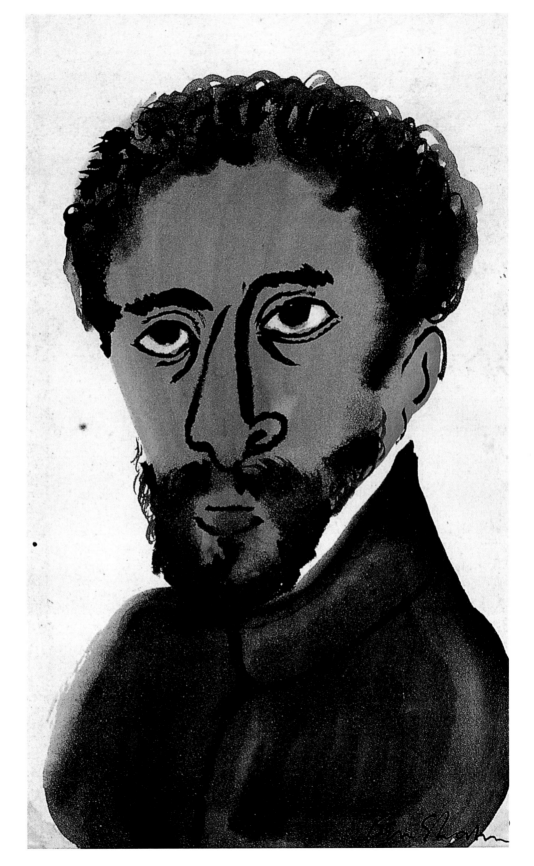

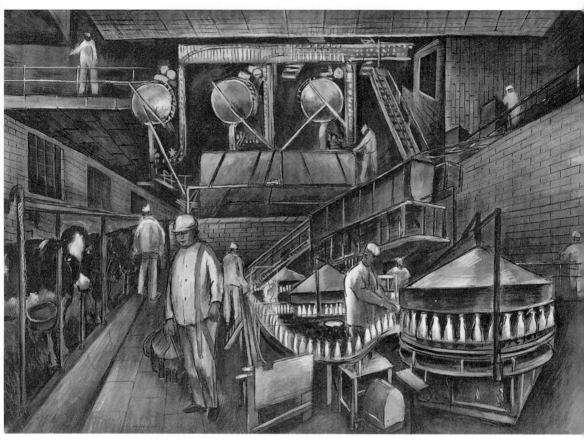

班尚　**擠乳與裝罐的牢犯**　1934　紙上水粉畫　35.6×49.5cm　名古屋市美術館藏

班尚　**灰塵之年**　1935　紙上水粉畫　39.5×32.5cm　神奈川縣立近代美術館藏（右頁圖）

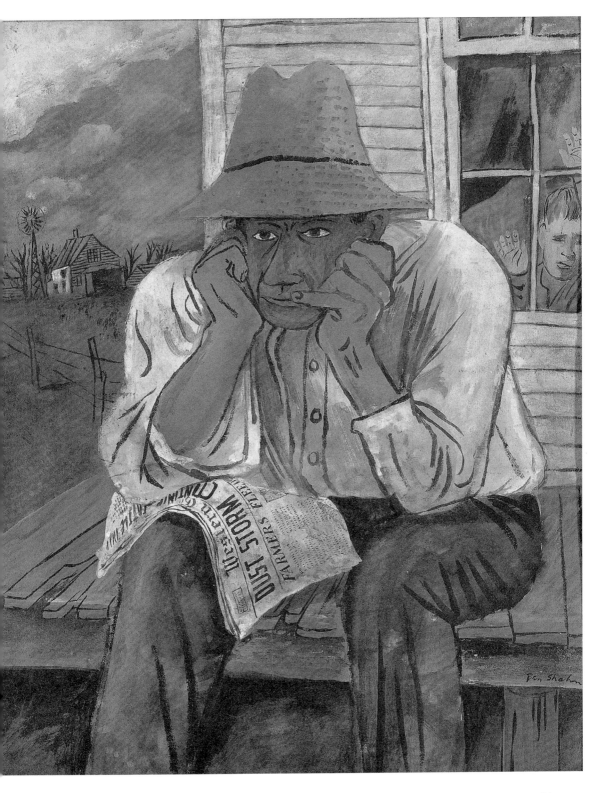

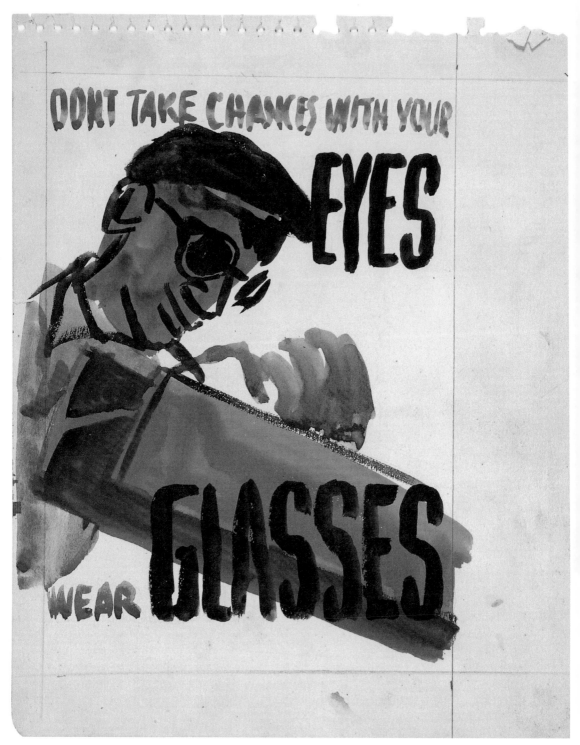

班尚　海報〈戴上護目鏡〉的習作　1937　紙上水粉畫　25×17.3cm　私人收藏

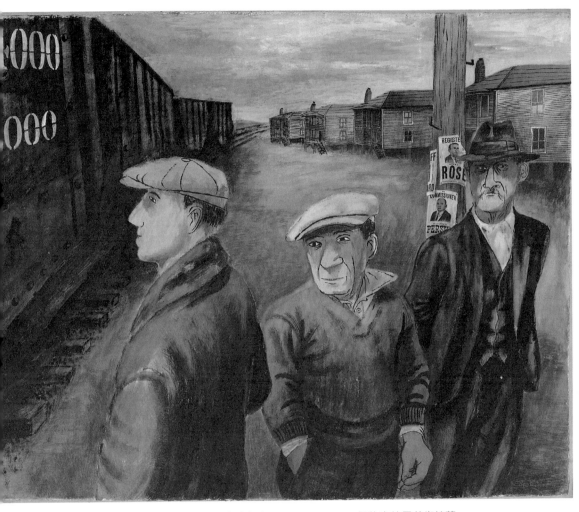

班尚　**跑吧史考茲，西維吉尼亞**　1937　紙上水粉畫　57.5×71.8cm　紐約惠特尼美術館藏

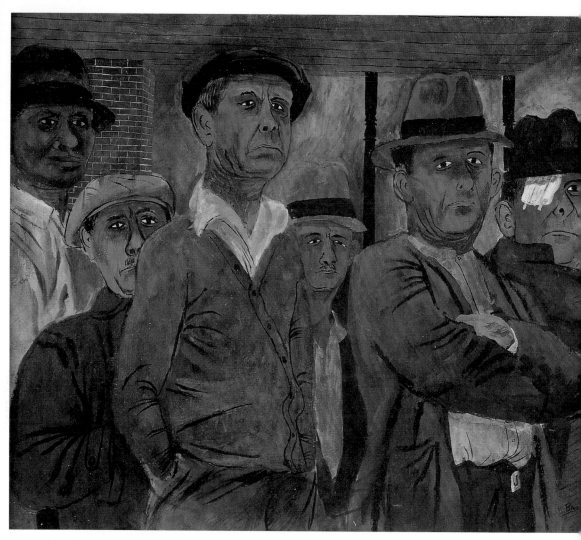

班尚　**失業者**　1938　蛋彩、紙、纖維板　33.8×42.2cm　匈恩先生私人收藏

班尚　**Willis街橋**　1940　紙上水粉畫　58.4×79.7cm　紐約現代美術館藏（右頁上圖）
班尚　**佇拐杖的女人**（華盛頓特區社會安全局壁畫習作）　1940-42　紙上蛋彩畫　22.2×39.4cm
神奈川縣立近代美術館藏（右頁下圖）

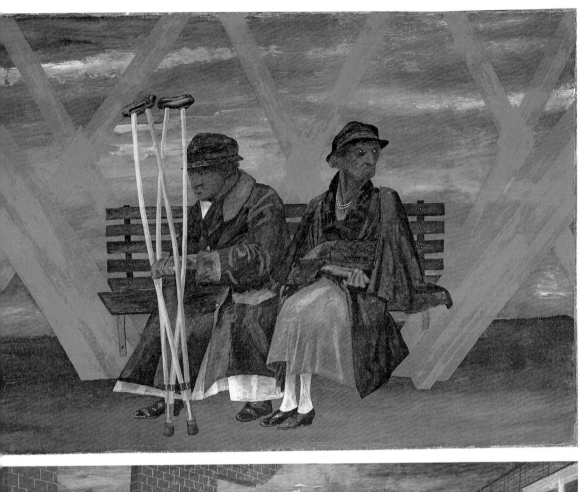
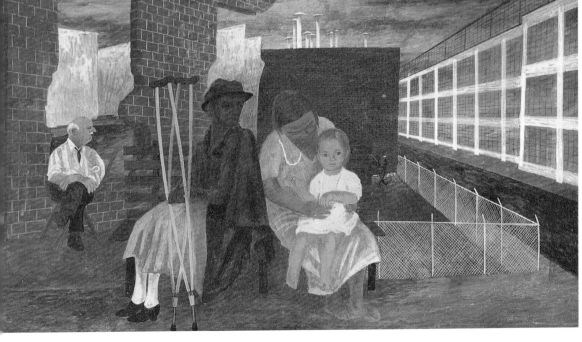

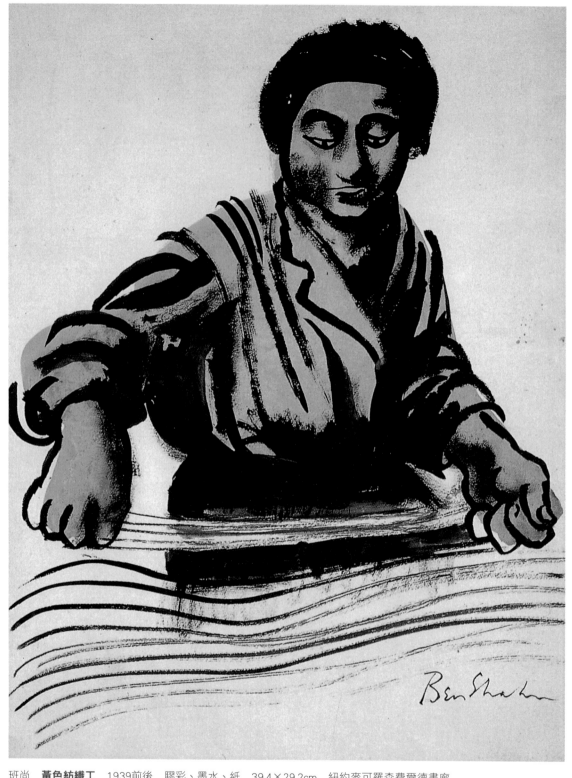

班尚　**黃色紡織工**　1939前後　膠彩、墨水、紙　39.4×29.2cm　紐約麥可羅森費爾德畫廊

班尚　**農夫**（聯邦保全大樓設計草圖）　1941　紙上膠彩　20.2×30.8cm　日本大川美術館藏（右頁上圖）

班尚　**木匠**（華盛頓特區社會安全局壁畫習作）　1940-42　壁畫　81.5×112cm　私人收藏（右頁下圖）

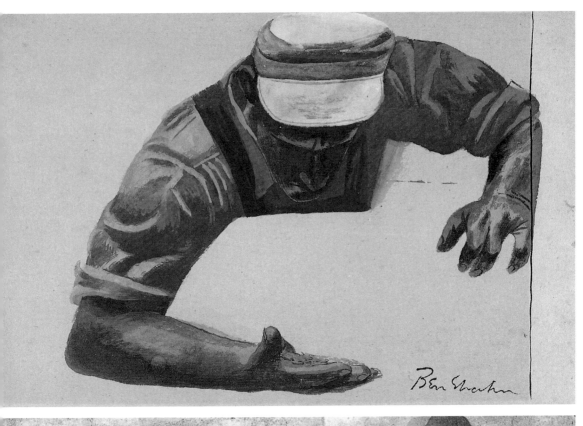

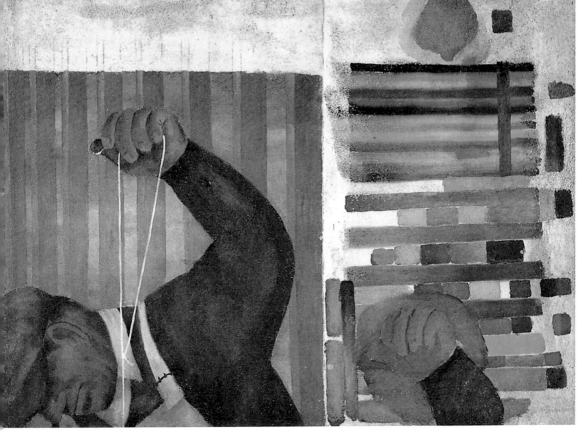

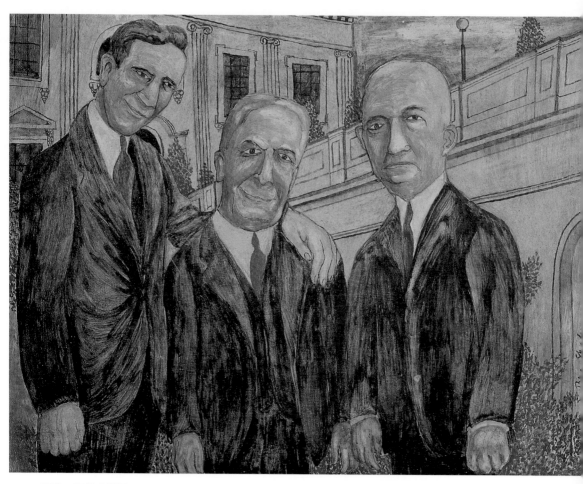

班尚　**三位參議員**　1940　蛋彩、纖維板　30.5×40.6cm　紐約甘迺迪畫廊藏

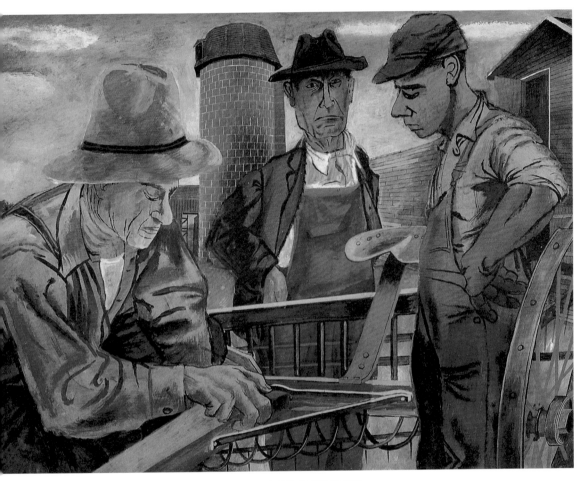

班尚　**農夫們**　1940前後　膠彩　78.8×106.7cm　肯德基大學美術館藏

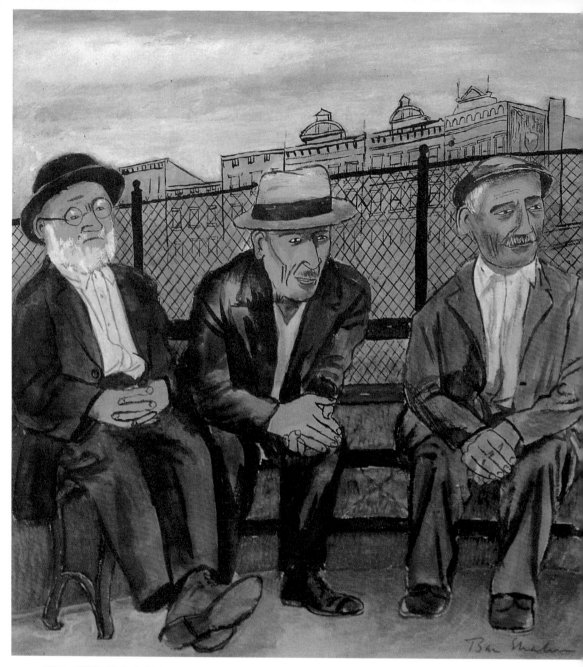

班尚　**漢彌爾敦費戌公園**　1940　膠彩　31.8×29.2cm　考夫曼醫師夫婦藏

班尚　**場內持球棒的男童**（社會安全局壁畫習作）　日期不詳　蛋彩　22.2×34.9cm
德文波女士私人收藏（右頁上圖）

班尚　**產檢科**　1941　紙上絹網印花　38.4×56.8cm　私人收藏（右頁下圖）

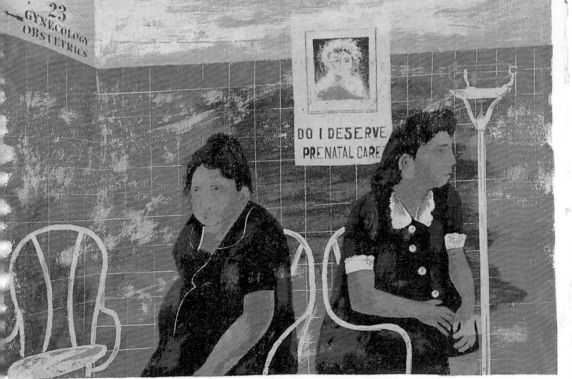

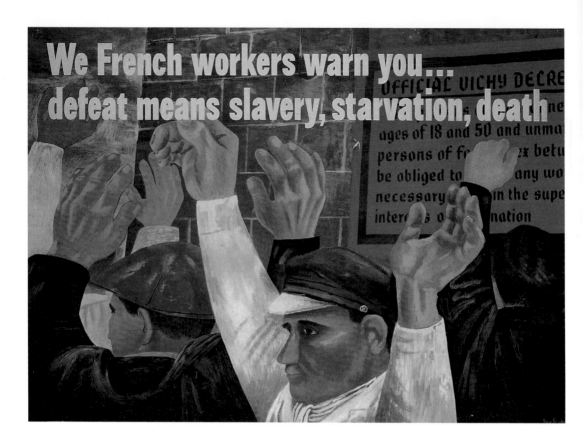

任農業安全管理局（Farm Security Administration）攝影師，他拍攝了不下六千張照片。他是在三〇年代初，因朋友伊凡斯的鼓勵，學會使用照相機，來拍攝紐約市的街道景象，以及人群作息，休閒及專心工作的樣子。班尚尤其是對建築物靠街的正面感興趣，一直影響到未來的作品。他被商店櫥窗中常見的各式自製招牌所啟發，發明了「民俗式字體」（folk alphabet），用在他的圖畫中，與他自小熟知的傳統正式字體，顯然大異其趣。

從事戰情辦公室的藝術工作

美國捲入二次世界大戰之後，班尚前往首都華盛頓，從事戰情辦公室的藝術工作。他在這裡有機會接觸機密照片及由前線戰場送回的其他文件。這些資料暴露出戰爭的毀滅、絕望和殘忍，深深震懾了班尚的靈魂。這個時期他創造的海報藝術應可算是他

班尚
我們法國工人警告你
1942　攝影製版、紙
70.3×99.8cm
日本福島縣立美術館藏

班尚　**里迪奇村**
1942　蛋彩、板
129.5×99.1cm
日本名古屋市美術館藏
（右頁圖）

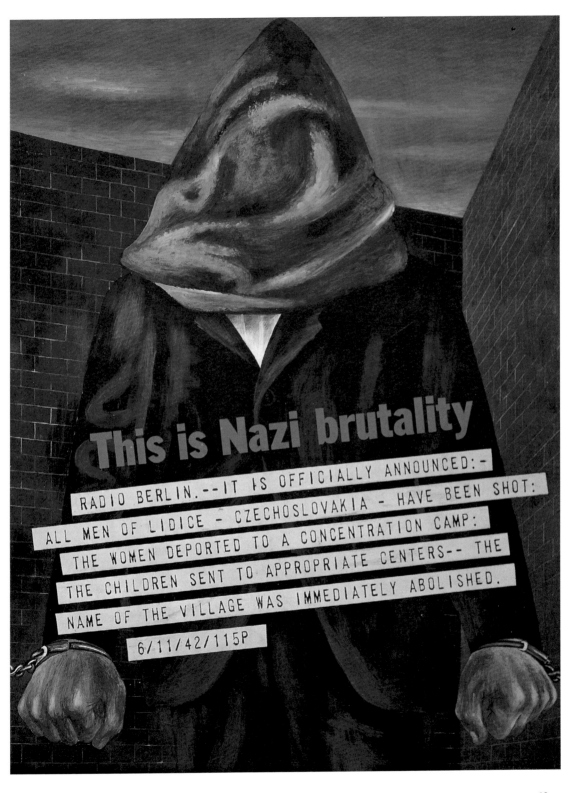

最好的作品之一，但政府卻只決定出版其中兩張。〈我們法國工人警告你…〉（1942）想像淪陷區法國工人反對維琪（Vichy）傀儡政府的懇求，藉以博取在戰備工廠中勞動美國藍領工人的同情。圖中一張用英文字體寫出，張貼在工人身後的那張維琪「政府」通告，展現班尚慣用的手法，訊息之內又包含著一個訊息，藉以強化圖像的整體效果。

〈納粹殘暴實錄〉（1942）緣起於同年六月十一日納粹犯下一樁令人髮指的罪行，將一個叫里迪奇（Lidice）的村落夷平，殺害所有的男子，並將婦孺全數送往集中營。班尚把新聞消息用黑體字複印出來，效果好比是各大新聞社橫披顯示的頭條新聞一樣。1963年他又以絹版畫〈華沙一九四三〉（1943）投訴另一項圖見70頁納粹滔天罪行，也就是1942年在華沙發生的，有系統的消滅猶太人的慘案：數十萬的猶太人先被送到該城的聚居區中集中起來；1943年抗暴失敗後，納粹就用坦克及噴火槍將聚居區夷為平地，僅有少數難民倖存。「殘暴實錄」的意涵由一個軀體巨大帶著頭罩的角色和深沈的色彩表達，比較起來，在後來的絹版作品中，班尚僅運用純熟的線條便能表達追悼者的無盡哀思。又用書體希伯來文寫著贖罪日（Yom Kippur）的禱文：「我將惦記著這些殉教之人，讓內心的憂愁融化我的靈魂。邪惡的人吞噬我們，消蝕我們。暴君當權之日，折磨永無休止…。」

海報設計作品

班尚終生保持對海報設計作品的興趣，傳達給觀者的，不僅是他在政治上，還有社會上及藝術上的主張。他的選舉海報每每是機智之作，但是揭露他所見政治人物缺失時，卻絲毫不留情。比如〈停止氫彈試驗〉（1960）就立場鮮明，是貢獻給反圖見69頁對核子試驗的募款運動的。其他還有訴求較為中性的海報作品，比如〈美國芭蕾〉（1959）就是用來鼓吹藝術發展的。班尚的海報，有許多是為自己畫展做宣傳的。〈班尚，一九六四年一月十八日至二月十二日〉就是個例子。這些海報，有的也被印成複製品，由展出畫廊經銷或班尚自己出售。

班尚　**納粹殘暴實錄**
1942　攝影製版、紙
96.2×71.7cm
日本福島縣立美術館藏
（右頁圖）

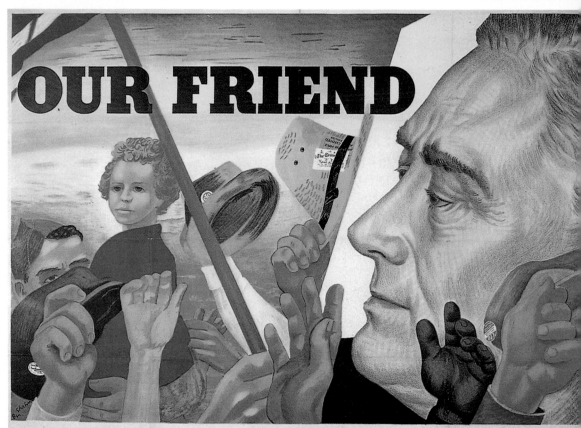

OUR FRIEND

NATIONAL CITIZENS POLITICAL ACTION COMMITTEE

班尚　**我們的朋友**
1944　攝影製版、紙
72×99.7cm
日本福島縣立美術館藏
（上圖）

班尚
〈我們的朋友〉海報素
1944　紙上鉛筆
27.5×43cm　私人收藏
（左圖）

班尚　**美國芭蕾**
1959　絹版畫、紙
79.7×54.3cm
紐澤西州博物館藏
（右頁圖）

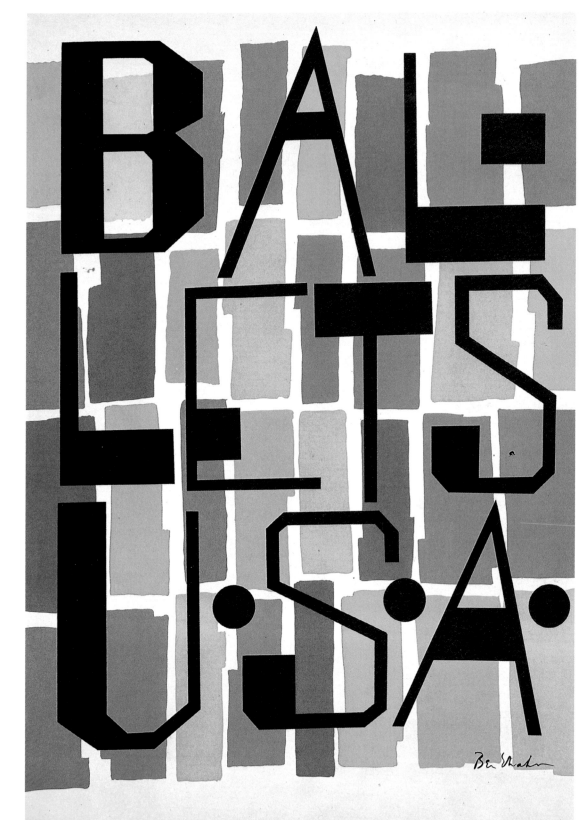

EXHIBIT-JEROME ROBBINS "BALLETS U.S.A."-U.S.I.S. GALLERY 41 GROSVENOR SQ. LONDON W.1. SEPT. 15-OCT. 23, 1959

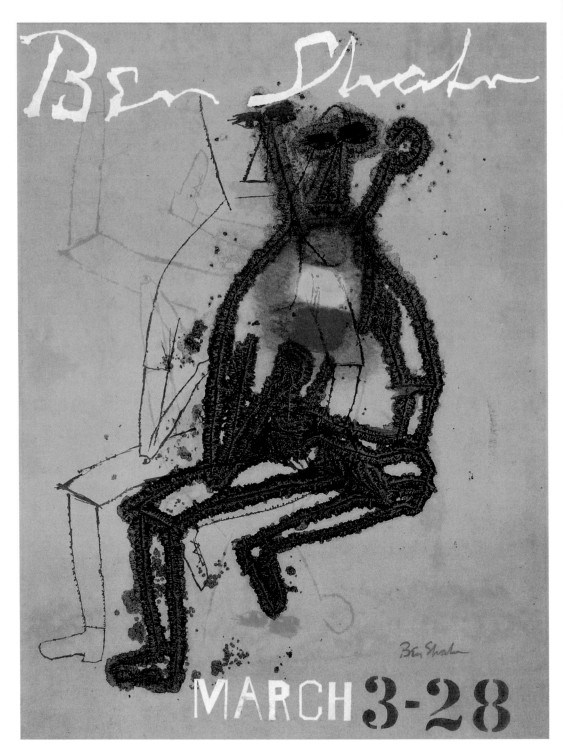

班尚　海報《班尚展・3月3日－28日》　1964　石版印刷紙本　103×67.5cm　私人收藏
班尚　**停止氫彈試驗**　1960年代　絹版畫、紙　110.2×75.2cm　紐澤西州博物館藏（右頁圖）

班尚　**華沙一九四三**　1952　毛筆素描　94×61cm　私人收藏
班尚　**自畫像**　1955　紙上墨水　24.7×15.4cm　紐約現代美術館藏（右頁圖）

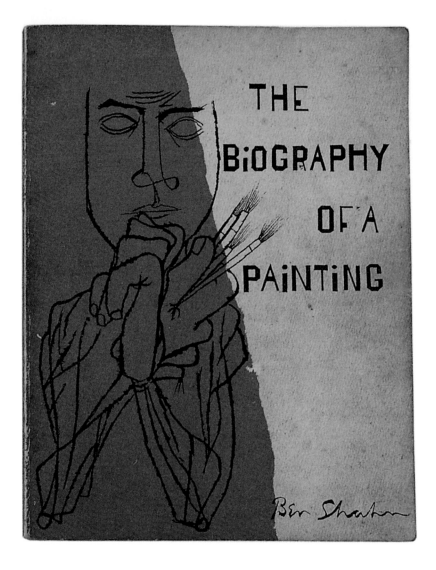

班尚
班尚，一幅畫的傳記
1966　27.8×21.6cm
福島縣立美術館藏

　　綜觀四○年代，大多數班尚的繪畫作品的用意在於與時事互動，然而慢慢地也可看到一種深沈抒情的特質流露出來。版畫也是如此；之後的作品常蘊含著譬喻、象徵或隱喻的成份，常須從靈性而非理性的層面去接近才能了解。此時的班尚看待自己的作品像是充滿了一種「自我的」的真理，沒有辦法分析。根據他在《一幅畫的傳記》文中的說法，他三○年代中對社會抱持的夢想，已不再能夠和他「個人內心所見藝術的目標」相容。班尚的想法慢慢轉變，是因為在他「走遍自己國內許多地方，認識好多

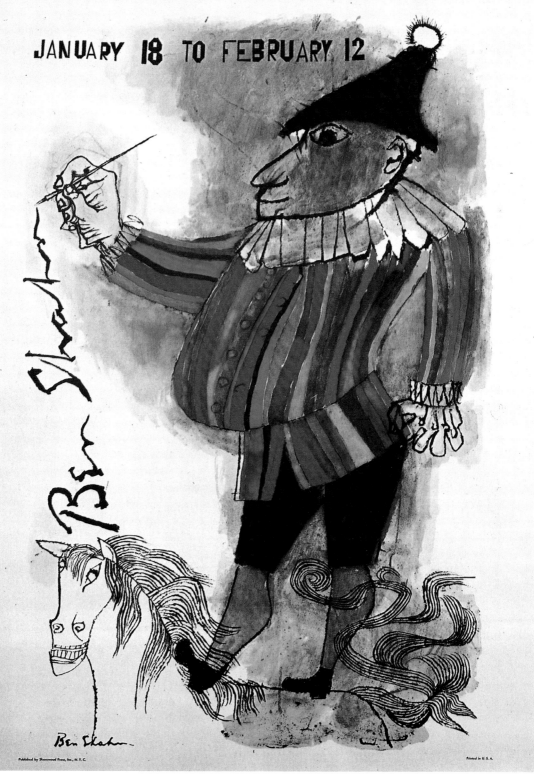

班尚　**班尚，一九六四年一月十八日至二月十二日**　1964　石版翻版、紙　72.4×57.2cm
紐澤西州博物館藏

班尚　**勞工對農民⋯致謝**　1944　攝影製版、紙　95.8×71.1cm　日本福島縣立美術館藏

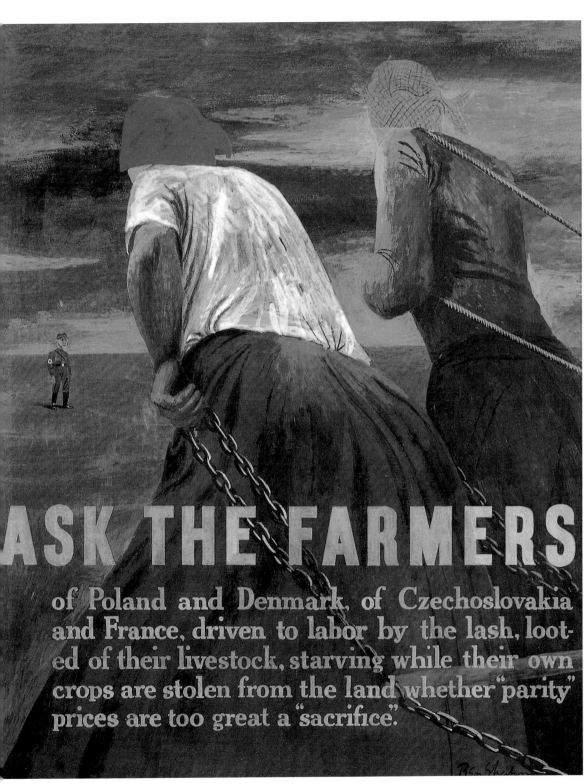

班尚 **請問農民吧** 1941 紙上膠彩 70×55cm 日本福島縣立美術館藏

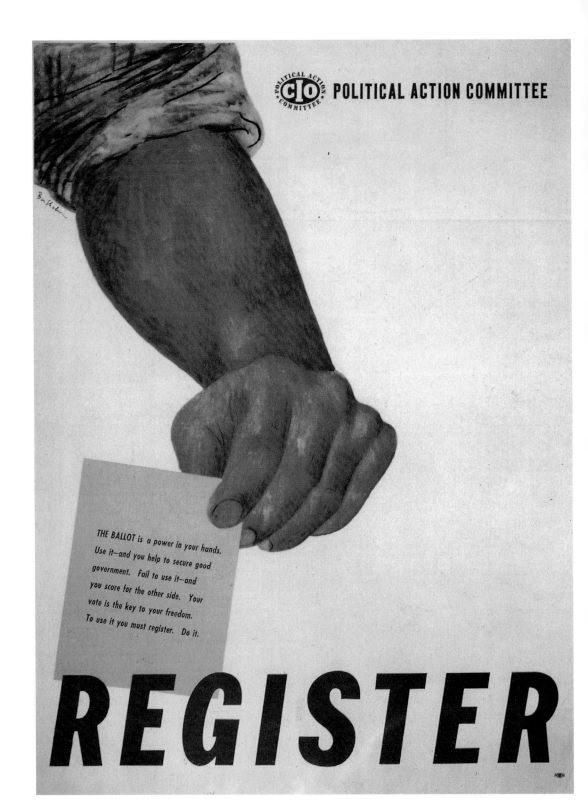

班尚　**選民登記吧…選票是你手中的力量**　1944　攝影製版、紙　94×69.7cm　日本福島縣立美術館藏

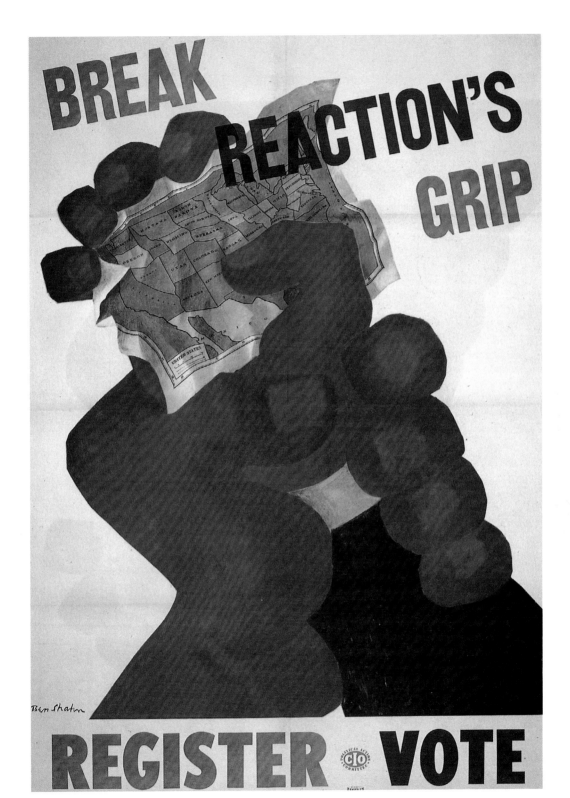

班尚　**粉碎反動心理的魔掌！**　1946　攝影製版、紙　102.5×73cm　日本福島縣立美術館藏

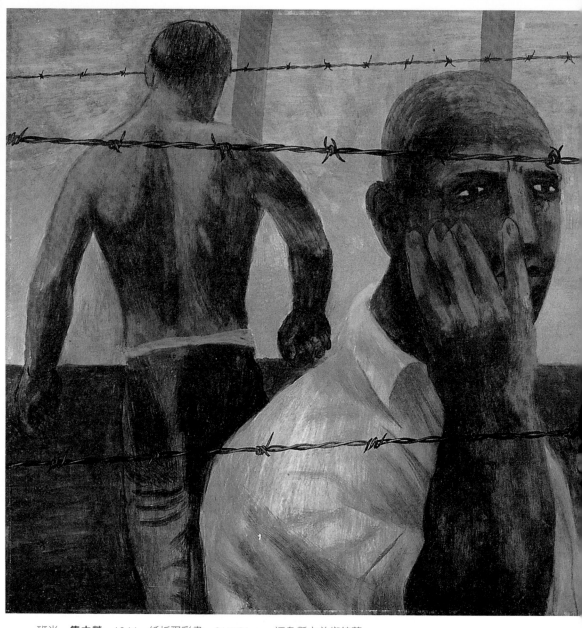

班尚　**集中營**　1944　紙板蛋彩畫　61×61cm　福島縣立美術館藏

班尚　**小天使與兒童**　1944　紙上蛋彩畫　39.5×59.2cm　紐約惠特尼美術館藏（右頁上圖）
班尚　**南方家庭**　1946　紙上墨水　29.2×40.7cm　內布拉斯加大學畫廊藏（右頁下圖）

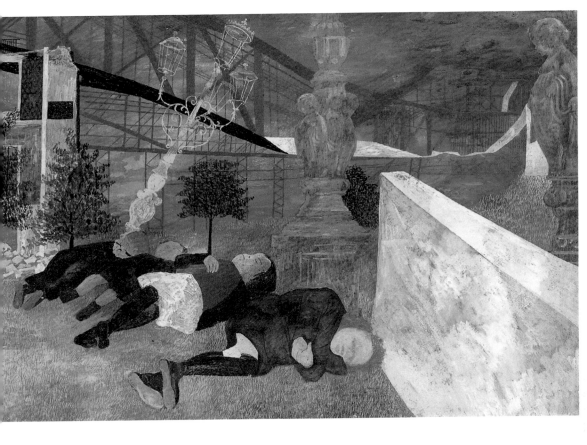

班尚　**彼得與狼**　1944　紙上蛋彩畫　30.5×39.4cm　神奈川縣立近代美術館藏

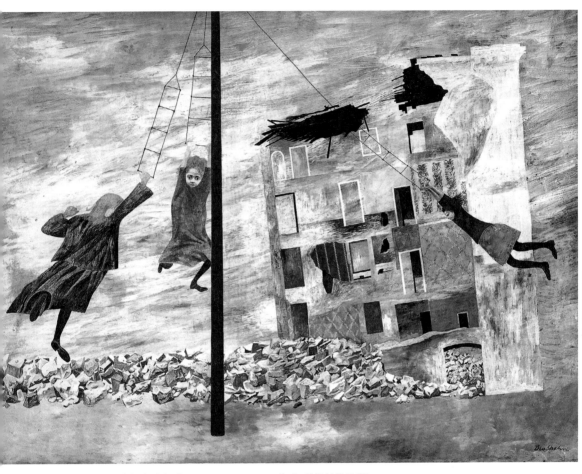

班尚　**解放**　1945　木板上水粉畫　75.6×101.4cm　紐約現代美術館藏

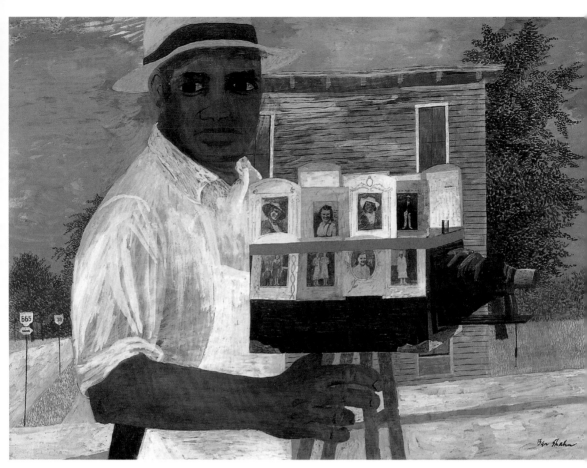

班尚　**朋友的攝影棚**　1945　紙板蛋彩畫　50.8×76.2cm　紐約席德德意志畫廊藏

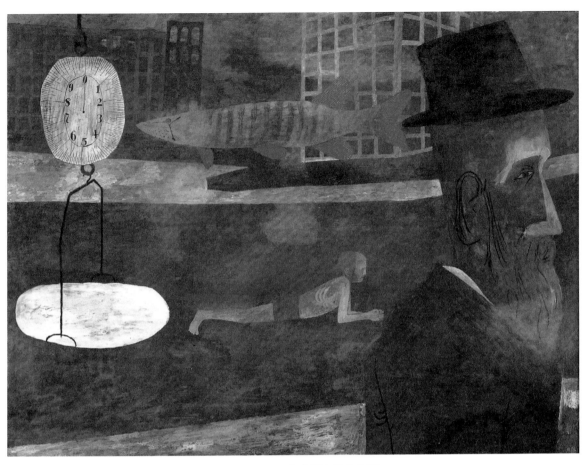

班尚　**紐約**　1947　紙上蛋彩畫　91.4×121.9cm　紐約猶太博物館藏

班尚　〈**紐約**〉習作　1947
紙上淡水彩黑鉛　13.3×20.7cm
紐約猶太博物館藏（右圖）

班尚　〈**紐約**〉素描　1947
紙上墨水　22.2×29.2cm
私人收藏（左頁左下圖）

班尚　〈**紐約**〉素描　1947
紙上墨水　17.5×30cm
私人收藏（左頁右下圖）

班尚 **音樂家的椅子** 1948 墨水、水彩 63.5×97.8cm
密西根州大湍市美術館藏（右頁上圖）

班尚 **蘇珊娜及長老** 1948 墨水 54.6×74.9cm
緬因州科爾比學院美術館藏（右頁下圖）

班尚 **梨樹上的鷓鴣** 1948初版
18.8×21.9cm 私人收藏

班尚
梨樹上的鷓鴣
1948初版
18.8×21.9cm
私人收藏

班尚
〈梨樹上的鷓鴣〉素描
1948 紙上墨水
19.8×22.6cm
私人收藏（左圖）

班尚
〈梨樹上的鷓鴣〉素描
1948 紙上墨水
21.8×20cm
私人收藏（右圖）

班尚
〈梨樹上的鷓鴣〉素描
1948 紙上墨水
22.3×20cm 私人收藏
（左圖）

班尚
〈**梨樹上的鷓鴣**〉素描
1948 紙上墨水
22.7×19.5cm
私人收藏（右圖）

班尚 **爭端** 1947 紙板蛋彩畫 61×91.4cm 內布拉斯加大學畫廊藏

班尚 **熱鋼琴** 1948
水彩 60×40cm
密蘇里州哈利楚門圖書館
藏（右頁圖）

班尚 **船難**
日期不詳（1940年代？
墨水、水彩、紙
48.3×66cm
紐約席德德意志畫廊藏

有各種氣質及信仰的人，發現他們都以一種超然自得的態度面對生活中的宿命。任何理論遇上這樣子的經驗都要軟化了。」他自己的畫風因此「由所謂『社會寫實』蛻變成一種個人寫實主義。」

雜誌插畫創作

　　班尚盛年期很多令人難忘的意象見於一些他感到興趣的商業創作案中。像是他為1947年9月《財富》雜誌一篇文章「光榮除役」所創作的一系列插畫；〈弟兄〉（1946）就是其中一部分。

　　此外在1947年，班尚應委託為哈潑（Harper's）雜誌作插畫，報導有關芝加哥一場悲慘的大火，其中有數名孩童不幸喪命。創作過程中，他回憶中兩起童年時同樣讓他難過得無法忘懷的火災，進而激發出畫面中好些鮮活的形象，比如一頭以烈火為鬃毛的猛獸，就變成了他日後愛用的主題。我們可見到它出現在1948年的蛋彩畫〈寓意〉中。這在班尚全部作品中，是一個真正的里程碑；他1957年出版的《內容的形體》書中第二章，標題為「一幅畫的傳記」，便是用來說明這幅畫的緣起和發展。這一章的敘述內容，日後陸續被再版及轉載到其他班尚的出版作品中。

圖見90~91頁

　　火焰的意象出現在1952年的作品〈鳳凰〉中，表達傳說中的不死鳥自烈火中飛起再生。「寓意」中鮮紅色與藍地的對比也被用在神祕的〈惡夜之城〉（1951）中，勾畫出一個猙獰的魔鬼盤據在古典式的建築屋頂上，頭頂一片交錯的現代電視天線。視覺上它的衝擊性明顯的叫人害怕，但是它的確實意義卻是一個謎。這究竟是不是一種隱喻，以舊時代我們先祖對魔鬼的感覺，來表達新興媒體泛濫對現代人生活單純平靜的戕害？可以確定的是，班尚要他的藝術作品能喚醒念頭，刺激觀者思考。

圖見93頁

圖見92頁

　　班尚1948年為另一篇哈潑雜誌文章所作插畫，主題是一場規模巨大慘重的礦場災變。從這些為起源衍生出一些重要的油畫作品，日後還有1952年的絹版畫〈礦區建築〉（圖見94頁）。他一向對建築物和它們透露居住在其中人物所過生活的題材感興趣，比如這裡他被房屋長年被煤灰所污染所產生的各種斑紋及色調所吸

班尚　**弟兄**　1946
蛋彩、紙、纖維板
98.5×65.8cm
華盛頓史密森博物館藏
（右頁圖）

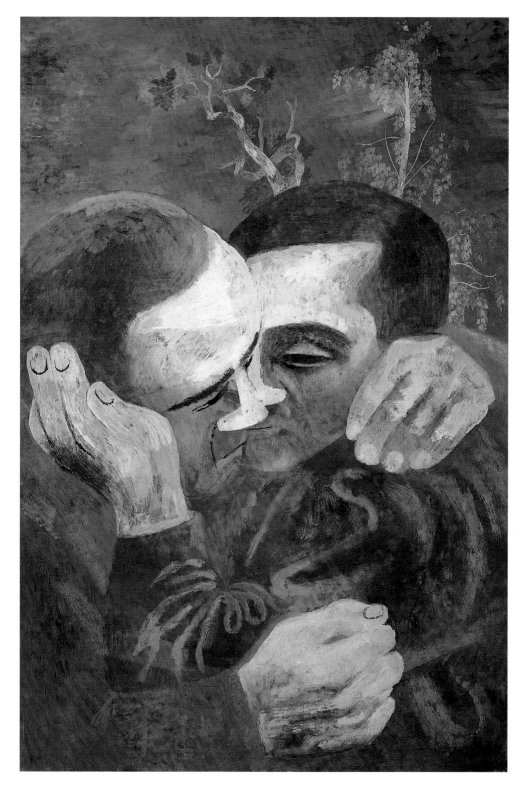

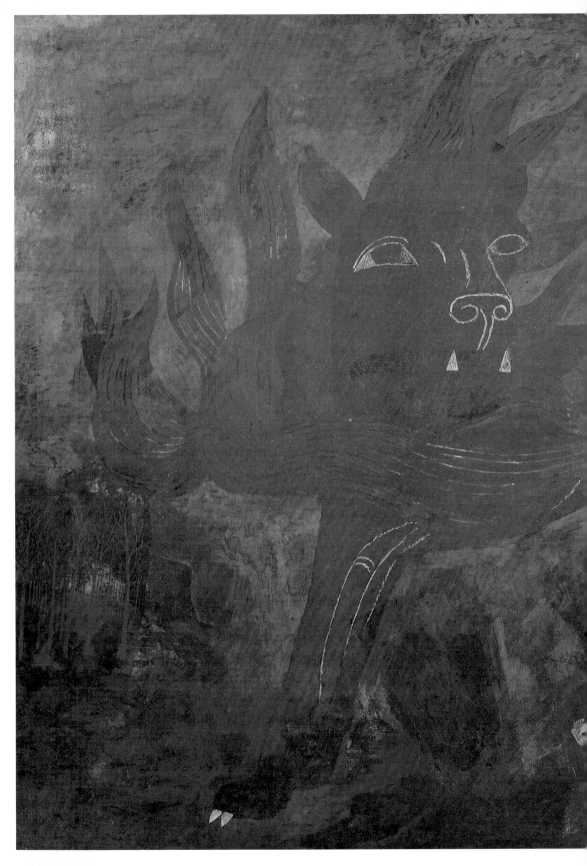

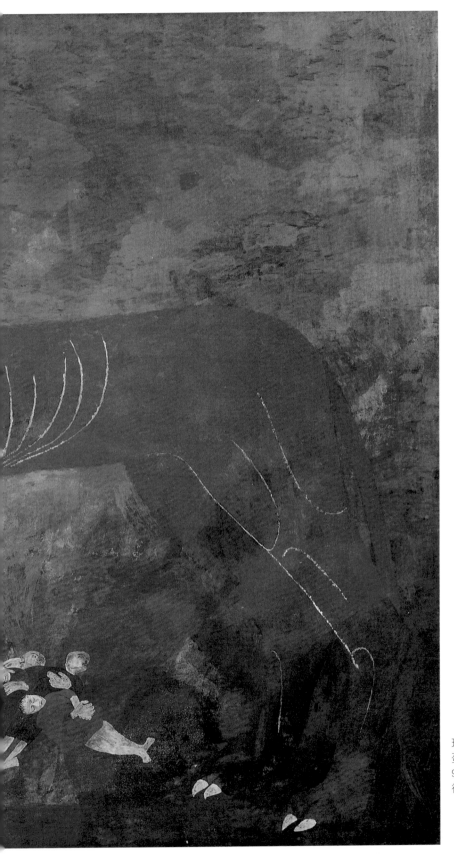

班尚　**寓意**　1948
蛋彩、板
91.4×121.9cm
德州渥斯堡現代美術館藏

引。他常用的方法是運用手工上色，使同一版各刷之間顏色產生亦多所差異。

　　班尚一位戰時的同事戈登（William Golden）此時成為哥倫比亞廣播公司（CBS）的藝術指導，1948年班尚被邀為一份推廣廣播節目的小冊製作插畫，自此兩人進入一段成果豐碩的合作關係。從當時的工作成果衍生出像後來的絹版畫如〈超級市場〉（1957）及1958年的〈小麥田〉。兩件都看得出是仔細地以手工上色的。這些圖像，是經由版畫處理的宣揚之後，才變得較廣為

班尚　**惡夜之城**　1951
蛋彩、膠彩、板
124.5×146.1cm
日本福島縣立美術館藏

班尚　**鳳凰**　1952
膠彩　76.2×56.8cm
班尚夫人收藏
（右頁圖）

Ben Shahn

March 10 to March 29

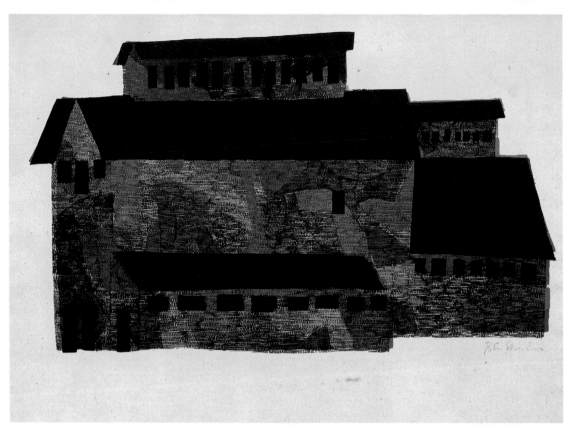

班尚　**礦區建築**　1956　絹版畫、手上色、紙　56.8×78.1cm　紐澤西州博物館藏

班尚　**超級市場**　1957　絹版畫、手上色、紙　64.1×98.1cm　紐澤西州博物館藏

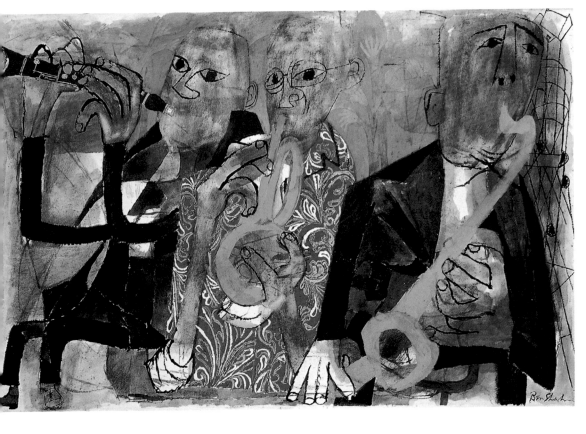

班尚　**芝加哥**
1955　膠彩、紙
68.6×91.4cm
私人收藏

人知。〈小麥田〉（圖見132~133頁）就是一個絕佳的例子。在掛滿了成熟的穀粒，優美地彎曲的纖細麥稈之上，加上柔和的各個色調，看來就像陽光透過看不見的稜鏡散射開來一般。

　　班尚一直是愛好音樂的，所以他的許多主題是有關音樂家和樂器的場景及動機。讀者想必對〈有單簧管和錫號角的構圖〉中的悲情人物有似曾相識的感受，原因是他已在前面介紹過的〈華沙一九四三〉中露過面了。這些感覺充滿痛苦的手日後成為班尚圖畫文獻中的一部分。錫號的明亮色彩給周圍絕望的氣氛徒增惆悵之情。反之像〈芝加哥〉（1955）和〈爵士樂（芝加哥）〉這些作品具有真實的活力及歡樂的感覺，曾經感動過藝術家的節奏及聲響躍然再現於觀眾眼前。

　　學問淵博的班尚也是受歡迎的演說家及作家；自1956至1957年，他擔任哈佛大學諾頓詩學講座教授。同時期他作品中的主題及構成元素反應各種科學對人類、人的價值觀，及由此衍生的道

95

班尚　**許多事物**
1968　石版畫、紙
57.3×45.3cm
日本福島縣立美術館藏

德困境的關連。〈氦氣和結晶〉（1957）描寫一位正在潛心研究氦氣的科學家，他的心思好比完全沈浸沒入在分子複雜的結構之中。令班尚不安的是，他擔心科學沒有道德的標準，會對人類產生什麼後果。〈許多事物〉（1968）可以看作是這個主題的另一變形。科學圖形也在1958年的絹版作品〈魯特琴及分子第一號〉中出現，但是常見的悲觀已被一種希望所取代，認為藝術和科學結合可以滿足人類心性及靈性的需求。

圖見98頁

　　班尚的〈寓言〉繪於1958年，緊接在他完成在哈佛的一系列演講之後。這些演說的內容精華，日後結集出版成前面已提到過那本引人入勝的小書「內容的形體」，其中他分析藝術創作、意義、條件、形式及歷史地位，在在表現出不凡的條理和感性。

班尚　**氦氣和結晶**
1957　蛋彩、夾板
134.6×76.2cm
加州聖地牙哥美術館藏
（右頁圖）

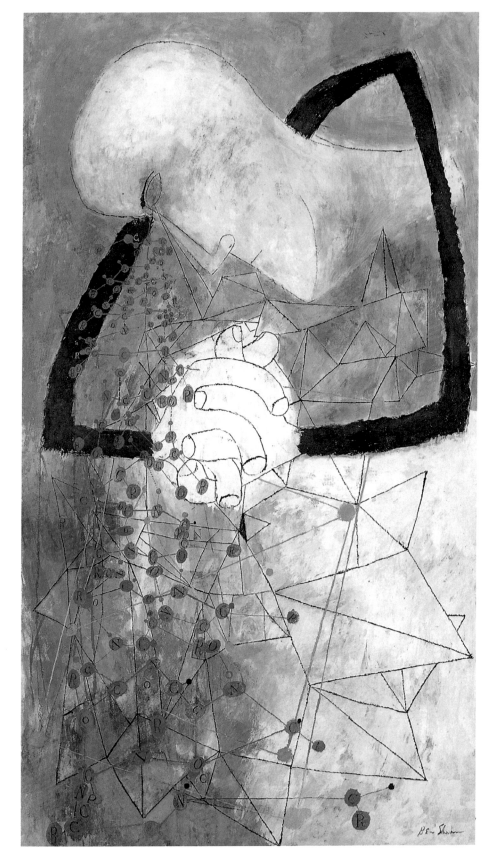

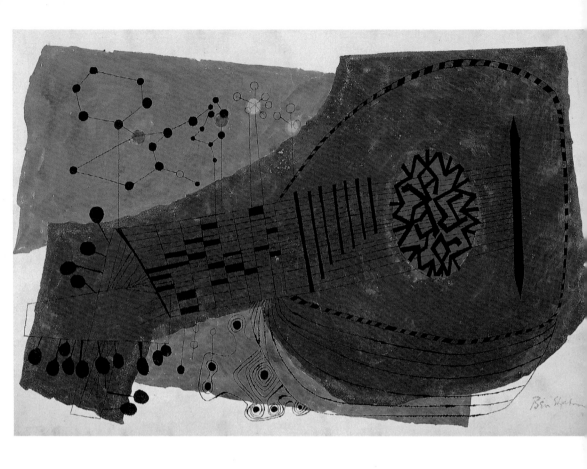

此時班尚的繪畫風格發展，線條多轉折強勁，但用色卻極度渾厚，使色彩獨立，不受輪廓束縛。雖然他在當時以抽象為主流的藝術界仍以具象畫家自居，卻能在繪畫中融合眾多表現及抽象的成份。「寓言」中的人物取材自他1957年的線描畫「溺水的男人」，原是替達爾伯格（Edward Dahlberg）著作《普萊阿普斯的煩惱》所設計的插畫。班尚將這個有力的形象又用在他1963年的絹版畫《泰爾城的馬西莫斯》及1964年同名的著作中。

　　班尚的水彩畫〈神化境界〉（1956）是後來紐約市布魯克林區一所中學壁畫的原型。根據班尚妻子柏娜達的說法，它大致上象徵的是戰爭、毀滅、再生及經由學習科學、哲學、藝術得到對和平祈望的一種輪迴。畫面左方迷宮一般的扭曲鋼鐵在很久之後的〈眾多城市〉（1968）和之前1946年的繪畫〈再生〉都曾經出

班尚
魯特琴及分子第一號
1958
絹版畫、手上色、紙
69.2×103.5cm
紐澤西州博物館藏

班尚　**寓言**　1958
蛋彩　121.9×95.9cm
紐約州猶地加孟森威廉
普拉科特中心美術館藏
（右頁圖）

98

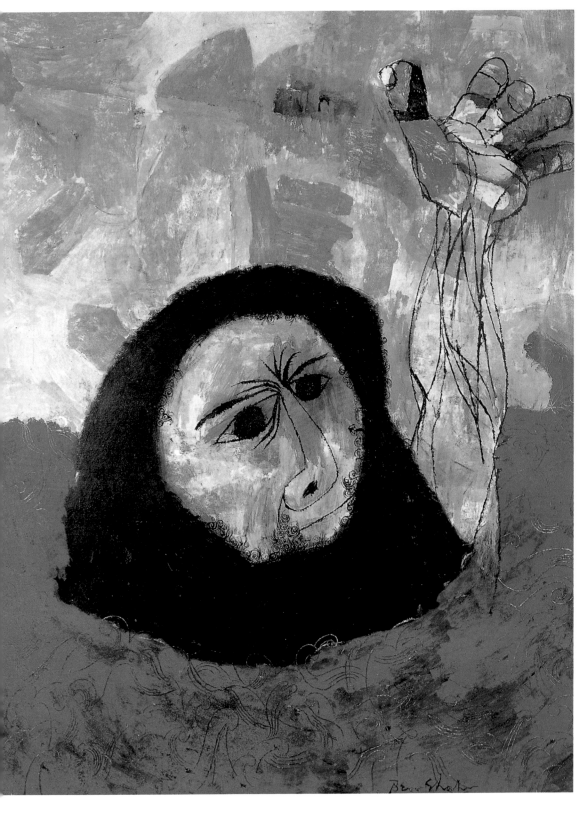

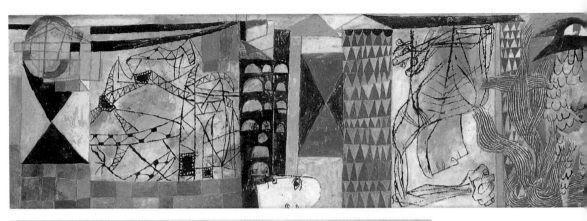

班尚　眾多城市
1968　石版畫、紙
57.3×45.3cm
日本福島縣立美術館藏

班尚　**神話境界**　1956　水彩、膠彩、墨水、紙　19.1×122.6cm　考夫曼醫師夫婦收藏（跨頁圖）

班尚　**再生**　1946　蛋彩、板　55.6×76.2cm　奧克拉荷馬大學美術館藏

12. THE BEAST OF THE ATOLL. The few members of the crew who were topside were amazed when a huge incandescence arose on the western horizon.

13. THE BEAST. The sailors suspected that they had witnessed a *pika-don*, or "thunder flash."

現過。在後者的例子裡，扭曲變形的鋼鐵如同與它形成對比的古
典石柱一般，都是戰火摧毀後凋零市區的殘餘景象。中央被一圈
火焰包圍的鳳凰鳥對我們來說更應該是不陌生。對班尚作品研究
有心者，會發現追溯「神化境界」中其他圖像的來源及轉變是非
常有意義的。班尚擅長將個人想法及情感融入線條和造型中，而
且在發現它們之後，更不斷嘗試讓它們再生和重新組合來順應他
創作的意念。欣賞班尚這種才華實在是他作品喜好及收藏者的一
大享受及挑戰。

　　總稱為〈福龍號傳奇〉的一系列線描及油畫係起源於班尚
受委託為一篇叫做「福龍號的航行」的文章所作的插畫。這篇文
章原是由核子物理學家拉普（Richard E. Lapp）從1957年十二月
起在哈潑雜誌上發表，共分三次刊登，後來並結集出書。1965年
哈德森（Richard Hudson）取材自拉普著作的書《久保山和福龍
號傳奇》出版。仍然使用班尚的插圖，由他從過去數年中為這個

班尚
久保山和福龍號傳奇
1965　28.5×22cm
福島縣立美術館藏

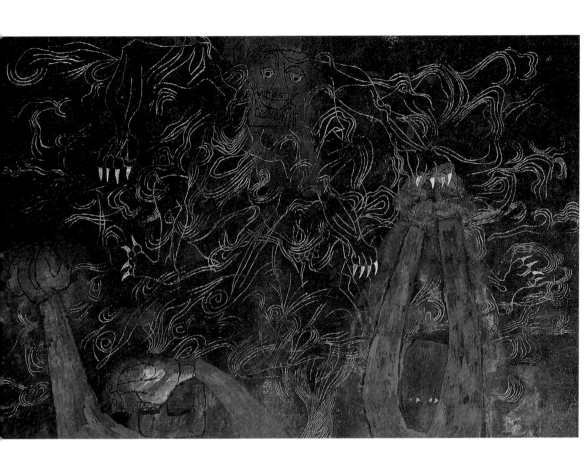

班尚
**我們當時不知道什麼事
降臨到我們身上了**
1960　蛋彩、木板
121.9×183.2cm
華盛頓史密森博物館
國立美國藝術美術館藏

吸引他的主題所作的一批作品中選出。在班尚心中一個越來越大的疑問在於不停發展科學所衍生的道德問題。這裡的傳奇敘述的是一艘漁船的無線電發報員久保山（Kuboyama）和他同船船員的故事。1954年三月一日當天，他們不知情地航行進入馬紹爾群島（Marshall Islands）海域美國政府氫彈試爆的落塵之中。故事繼續敘述久保山如何因暴露在核子輻射中而致病，最後以安樂的方式去世的經過。災難發生前，出海的漁船船員談天說到慶祝〈男兒節〉（1962）七彩的風箏滿天飄揚的景象。清晨時分，當那可怕的爆炸放出彩色閃光片刻，一個船員叫道：「看太陽從西邊出來了！」班尚的〈我們當時不知道什麼事降臨到我們身上了〉（1960）表明了這不是祥和的太陽，而是可懼的氫氣爆炸出現在空中，裝出一隻怪獸的形狀，張牙舞爪地把一切吞進地噴出的火焰

裡，底下是可悲的災難受害者。〈福龍號〉（1960）描繪一位形銷骨立的久保山坐在醫院的病床上，手中拿著牌子以班尚獨特的民間字體道出他如何喪生的悽涼故事。〈二十隻白鴿〉（1960）呈現兩百名大學生在久保山的葬禮上獻唱，釋放鴿子到空中的景象。

班尚透過這個傳奇所探討的道德問題，像我們是否能控制我們自己所創造的可怕武器、國與國之間的敵對是否可以用法律代替戰爭解決、或者各類膚色、信仰及意識形態的人們是否可以共存而不必彼此消滅，這些都是他至為關心的。

以上某一些問題的答案也許可以在較前強而有效的聯合國組織中發現，讓個人及國家能在良好的領袖人物導引下共同努力。班尚仰慕一個像這樣的領袖人物，那就是當時的聯合國秘書長哈馬斯可，並且樂意地接受斯德哥爾摩國家畫廊委託為他繪製肖像（1962）。班尚評論道：「我認為正是因為他不倚的正義精神，以致這個世界經過多次全球危機，仍然能維持不分崩離析。」（國家畫廊通訊 Statens Konstsamlingars Tillväst och Förvaltning 第87頁。）雖然沒有做任何的刻意美化，他賦予這位主題人物的五官特徵適足以表達他特出的個性及心智能力。

重視人文價值

班尚對人文價值最為重視，閱讀書籍題材非常廣泛，且深信藝術家代表的是調和和文明的推動力量。他更有很多朋友是當代的文壇泰斗。班尚1920年代時在巴黎第一次閱讀到里爾克（Rainer Maria Rilke）這位世紀初德國文學名家的詩集「布里格隨筆錄」。他一生所製作不少頁冊中的最後一套，還是以里爾克「隨筆錄」為題，就叫做「里爾克頁冊（為了一首詩）」（1968），其中包括二十四張石版畫，每一張都伴隨著對面頁上所題，從「隨筆錄」中選出的一段中的一句。從首次閱讀里爾克以來數十年間，班尚的生活經歷讓他逐漸領悟到和這位詩人相似的結論。依照畫家詮釋的說法，為了一首詩，人必須了解生命的各個面相：喜悅、憂愁、愛，還有也要了解死亡。但是這樣還是不

班尚　**福龍號**
1960　蛋彩、板
213.4×122cm
日本福島縣立美術館藏
（右頁圖）

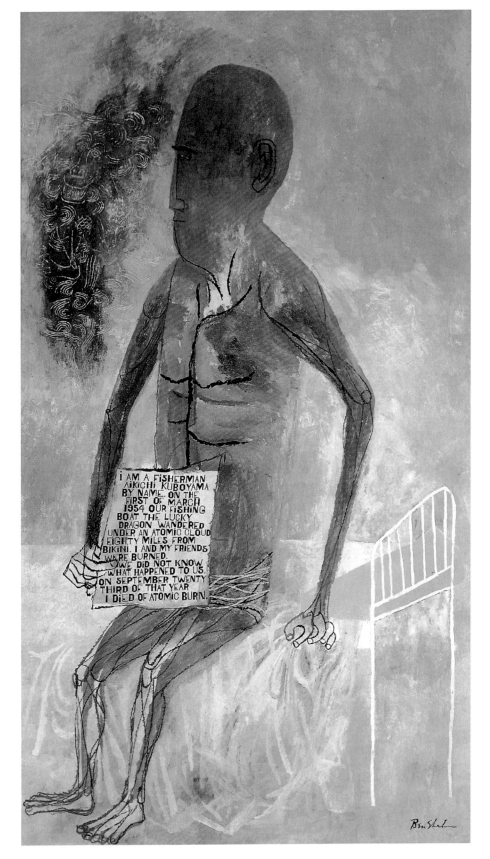

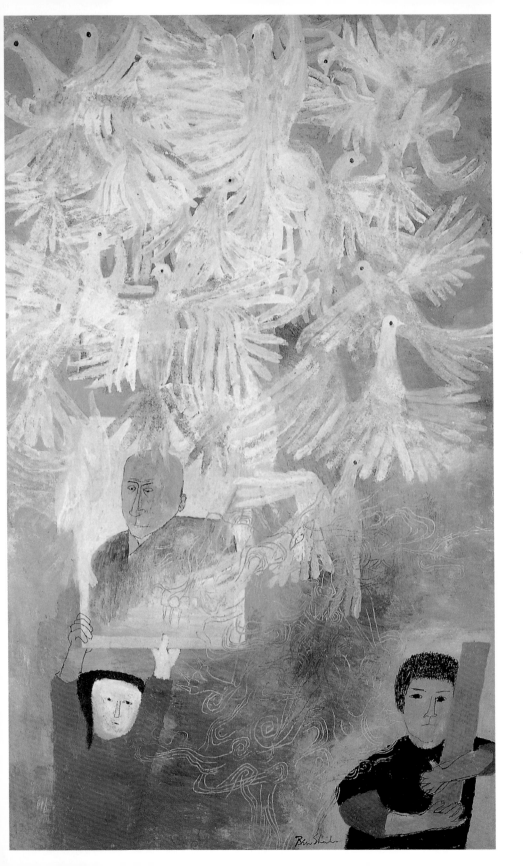

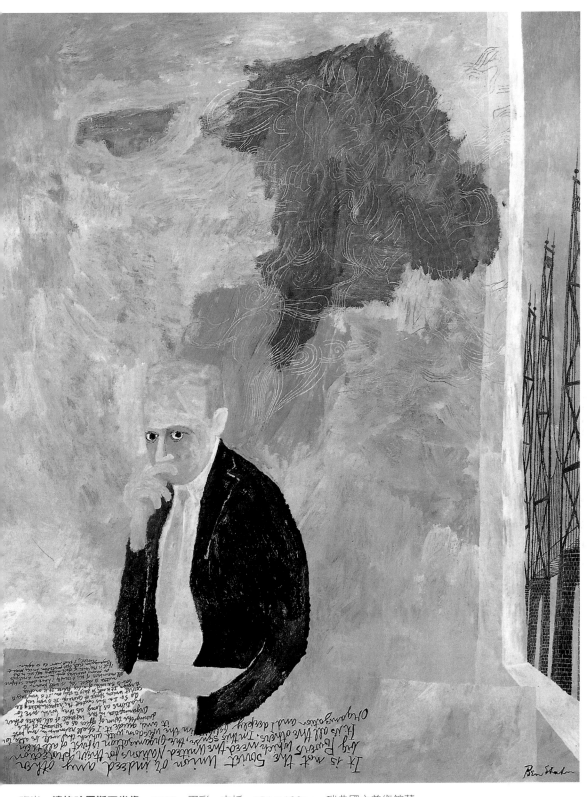

班尚　**達格哈馬斯可肖像**　1962　蛋彩、夾板　151×122cm　瑞典國立美術館藏

班尚　**二十隻白鴿**　1960　蛋彩　119×75.9cm　瑞典斯德哥爾摩現代美術館藏（左頁圖）　　　　107

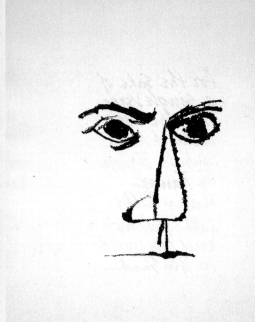

I THINK I OUGHT TO BEGIN TO DO SOME work, now that I am learning to see. I am twenty-eight years old, and almost nothing has been done. To recapitulate: I have written a study on Carpaccio which is bad, a drama entitled "Marriage," which sets out to demonstrate something false by equivocal

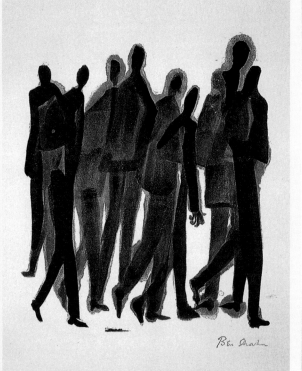

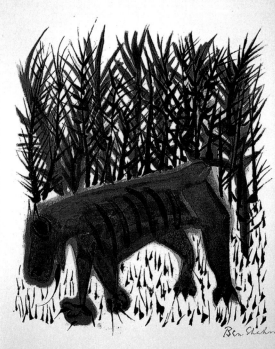

班尚　**鳥飛的姿態**　1968　石版畫、紙　57.4×45.1cm　日本福島縣立美術館藏

班尚　**標題頁1**　1968　石版畫、紙　57.3×45.3cm　日本福島縣立美術館藏（左頁左上圖）
班尚　**標題頁2**　1968　石版畫、紙　57.3×45.3cm　日本福島縣立美術館藏（左頁右上圖）
班尚　**許多人**　1968　石版畫、紙　57.3×45.3cm　日本福島縣立美術館藏（左頁左下圖）
班尚　**我們必須了解動物**　1968　石版畫、紙　57.4×45.2cm　日本福島縣立美術館藏（左頁右下圖）109

班尚　**小花的手勢**　1968　石版畫、紙　57.3×45cm　日本福島縣立美術館藏

班尚　**獻給未知地域中的道路**　1968　石版畫、紙　57.3×45.3cm　日本福島縣立美術館藏

班尚　**獻給讓我們傷過心的父母**　1968　石版畫、紙　57.3×45.3cm　日本福島縣立美術館藏（左上圖）
班尚　**不期而遇**　1968　石版畫、紙　57.2×45.1cm　日本福島縣立美術館藏（右上圖）
班尚　**早已預見的別離**　1968　石版畫、紙　57×45cm　日本福島縣立美術館藏（左下圖）
班尚　**獻給童年的日子**　1968　石版畫、紙　57.3×45.1cm　日本福島縣立美術館藏（右下圖）

 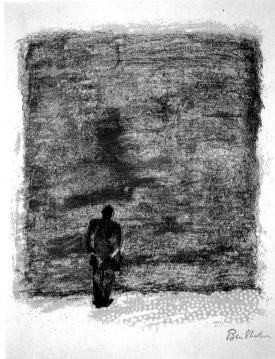

 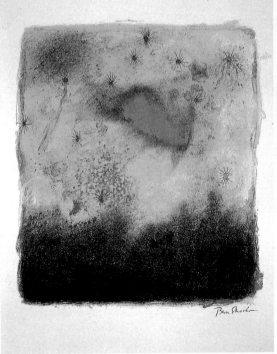

班尚　**在孤立而寂靜的房間裡**　1968　石版畫、紙　57.3×45.1cm　日本福島縣立美術館藏（左上圖）
班尚　**海邊的早晨**　1968　石版畫、紙　57.3×45.3cm　日本福島縣立美術館藏（右上圖）
班尚　**海的自我**　1968　石版畫、紙　57.3×45.3cm　日本福島縣立美術館藏（左下圖）
班尚　**旅途中和群星一起翱翔的夜晚**　1968　石版畫、紙　57.3×45.3cm　日本福島縣立美術館藏（右下圖）

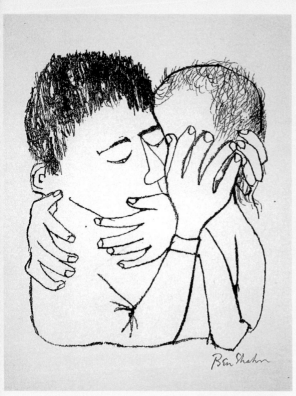

班尚　**臨終床邊**　1968　石版畫、紙　57.4×45.5cm
日本福島縣立美術館藏（左上圖）

班尚　**一首詩的第一個字於焉升起**　1968
石版畫、紙　57.3×45.3cm　日本福島縣立美術館藏
（右上圖）

班尚　**死者身旁**　1968　石版畫、紙　57.5×45.8cm
日本福島縣立美術館藏（右下圖）

班尚　**回想許多充滿愛的夜晚**　1968
石版畫、紙　57.3×45.3cm　日本福島縣立美術館藏
（左頁左上圖）

班尚　**獻給幼年的病痛**　1968　石版畫、紙
57.1×45.3cm　日本福島縣立美術館藏
（左頁右上圖）

班尚　**分娩產婦的尖叫聲**　1968　石版畫、紙
57.2×45.2cm　日本福島縣立美術館藏
（左頁左下圖）

班尚　**童年裡輕盈、穿著白衣在休眠中的婦女們**
1968　石版畫、紙　57.2×45.1cm
日本福島縣立美術館藏（左頁右下圖）

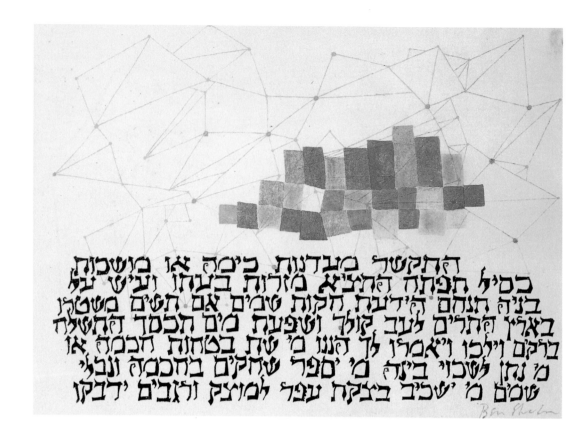

תהקשר מדינות כימי א מושכות
כמיל תפתח תחצא מזלות בעתו ועישע
בנה הנחם הידעת חקות שמים אם תשם
בארץ תחרים לעב קולך ושפעת מים הכמר תחשלא
ברקם וילכו ויאמרו לך הננו מי שת בטחת הכמה א
מי נתן לשכוי בינה מי ספר שחקם בחכמה ונבלי
שמים מי ישכיב בצקת עפר למוצק ורגבים ידבקו

Ben Shahn

夠；必須要等到這些經驗變成了記憶，遺忘了而後再生，直到它
們化成我們身上的血肉，與我們的本體無法再區分，然後「在最
珍貴的時刻裡，一首詩的第一個字於焉升起。」我們明白，班尚
他自己也常寫到，在發現我們所看見的一個形象之前，是如何的
有一個漫長、痛苦的尋找過程。

班尚　七姊妹星群
1960
絹版畫、手上色、
金箔、紙
52.1×67.3cm
紐澤西州博物館藏

回歸宗教性主題創作

班尚在他生命中的最後十年間，再度回到宗教性的主題創作
上。他的妻子柏娜達說道：「他重新發現了神話、故事和聖靈，
以及用最親近溫柔的方法描寫這些事情的能力。」結果產生的是
一系列極富美感及情感的作品。1960年的〈七姊妹星群〉以手繪
金色及低彩度色配合絹印灰色星座外型圖案，顯現出一種空靈的
美感。橫越天際班尚用節奏生動的書體希伯來文寫著摘錄自約伯

班尚　門諾刺七叉燭臺
1965
絹版畫、手上色、紙
67×52.1cm
紐澤西州博物館藏
（右頁圖）

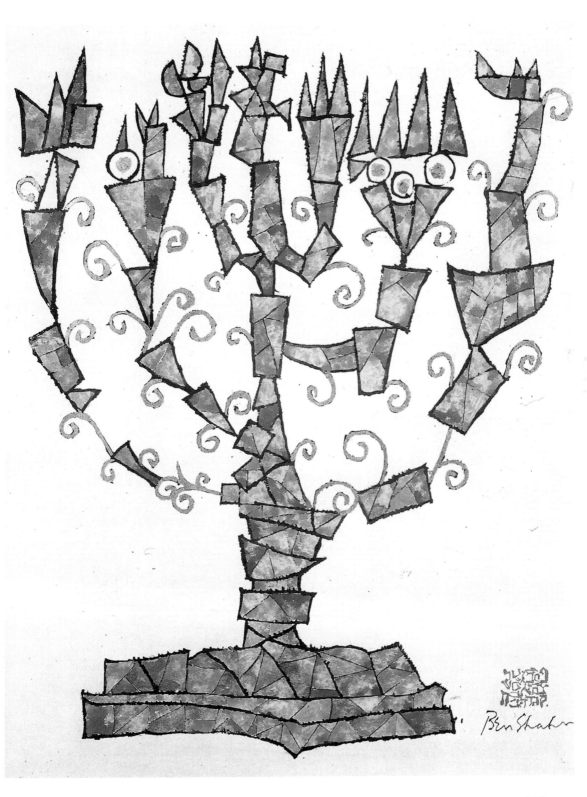

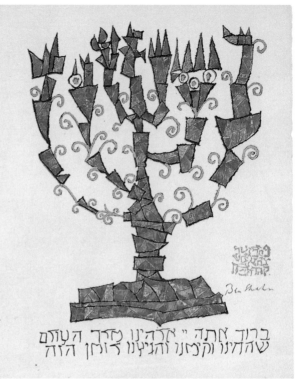

班尚　**猶太法典傳說**　1966　石版畫　39×60cm　多摩美術大學藏

班尚　**我就是我（第三個字母）**　1966　紙上水粉畫
67.3×53.3cm　私人收藏

班尚　**傳道書**　1967初版　31.4×23.8cm
福島縣立美術館藏

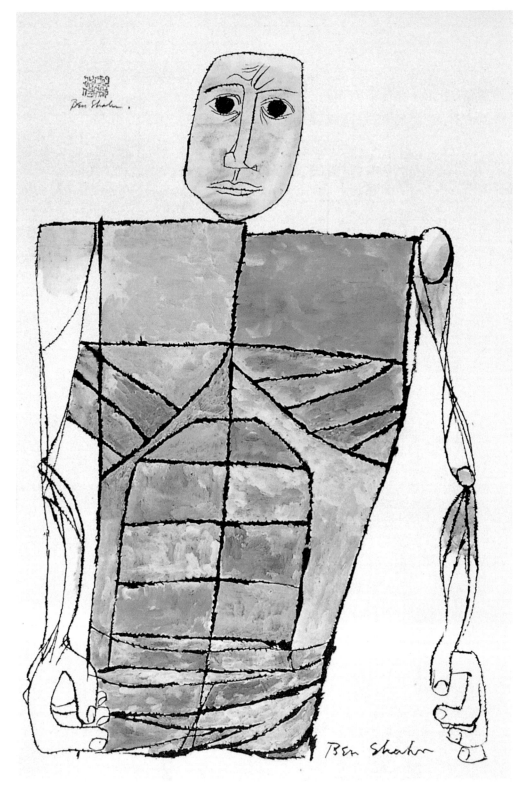

班尚 「**班尚，費城美術館**」海報 1967 紙上照相膠印 103×67.5cm 私人收藏

書（Book of Job）38章31到38節的一句話：「你可能將連著七姊妹星的項鍊繫起嗎…」另外他還使用了光輝燦爛的傳統猶太教七叉燭台（1965）作為許多其他作品中，比如說他同年出版的書《逾越節寓言》標題頁的插畫。同時展出的還有較早的〈山羊角及七叉燭台〉（1958），以及精美的〈十誡〉（1962）。後者同其他用手工上金或顏色的例子一樣，描繪先知摩西（Moses）在西奈山（Mt. Sinai）上獲得的石牌，並用裝飾體的希伯來文字母象徵十誡的條文。至於點綴的小花及枝葉，我們之前已在「創世紀字母」的圖地背景中見過。

歷史上，班尚生存的年代適逢美國由孤立主義走向主動參與四次戰爭；他經歷這個國家的工業擴張，由經濟繁榮墜入大蕭條，再經由努力步入經濟復甦；他觀察到勞動階級團結運動、工會勢力抬頭，用同情的眼光看待少數民族奮鬥爭取更好的社會地位。他見證所參與及支持的現代藝術運動在國內外蔚然成風，但卻始終維持個人的獨特看法及一貫風格。

從二次世界大戰結束到班尚自己過世接近四分之一個世紀，這位藝術家收到無數的榮譽肯定及獎賞。這不但是他繪畫及版畫製作最為豐碩的時期，他的生活同時也充滿了許多嵌瓷壁畫及彩色玻璃窗的委託製作案。班尚替自己和別人寫作的書繪製插圖，而了解優秀藝術的商業號召力的公司更爭相聘請他。國內或國外的個人作品展覽幾乎是每年舉辦，班尚本人並獲選為國立人文藝術學會（National Institute of Arts and Letters）及美國人文及藝術學院（American Academy of Arts and Letters）的會員及院士。

班尚對道德價值的逐漸淪落，時感痛心，但卻仍然對各種藝術救贖人心的力量，深深懷抱著期許及希望。他曾說：「經由藝術，經由偉大傳奇的象徵意義，繪畫、雕刻、文學及其他藝術形式裡再現的宗教故事以及令人同情感動的影像，文明得以創造及維持共同的價值。」

這本書裡蒐集作品展現美國本世紀一位最偉大藝術家的作品全貌。我們之中有幸認識班尚及他畢生成就的人，也希望藉此表達一些對他恆遠的敬愛之情。

班尚　**逾越節寓言**
1965　30×22.5cm
福島縣立美術館藏

班尚　**十誡**　1961
絹版畫、手上色、
金箔、紙
101.6×66.2cm
紐澤西州博物館藏
（右頁圖）

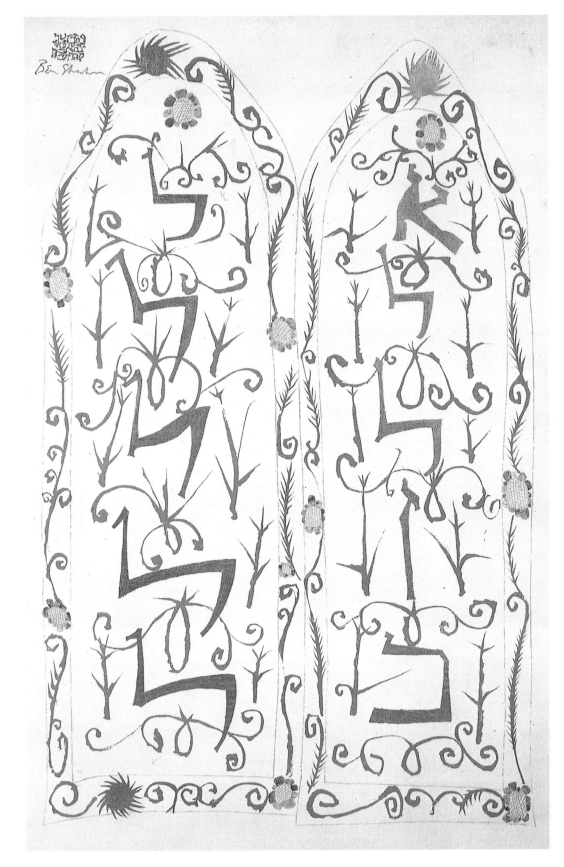

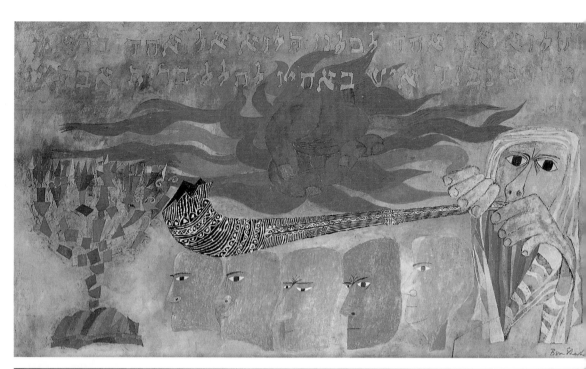

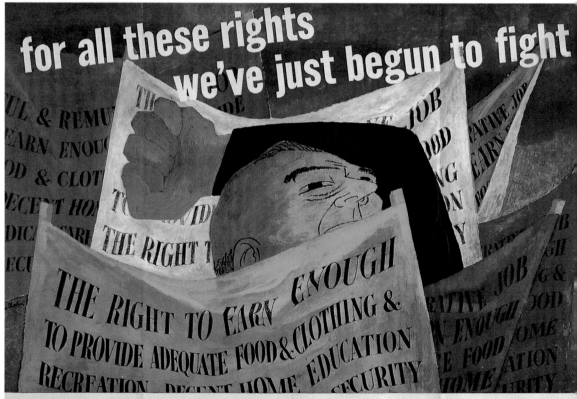

從「社會寫實主義」 到「個人寫實主義」

——班尚在1940年前後的風格轉變

I. 創作領域廣泛

班尚的創作領域非常豐富，包含繪畫、平面設計、壁畫、彩色玻璃、攝影等等，創作時間從1920年代到1969年過世為止，長達半個世紀。雖然很難簡略的道盡他的創作全貌，不過從他的創作活動，仍大致可以區分為四個時期。

1920年代可以說是他的習作時期，曾兩度赴歐洲、北非旅行，並研究莫迪利亞尼、杜菲、盧奧、馬諦斯、塞尚等人的作品。

1930年，班尚宣稱：「我已賞盡精彩的繪畫、飽讀精彩的書籍。沃拉爾（Vollard）、麥爾‧格雷菲（Meier Graefe，德國藝評家）、大衛‧休謨（David Hume，英國哲學家）的書，我全讀遍了，但是都沒什麼用。現今我已32歲，身為木匠之子的我，深深發現自己對庶民生活及故事深感興趣，因此決心放棄法國之流的繪畫。」

揮別後期印象派繪畫的班尚，在喬托（Giotto）及文藝復興初期畫家們所創作蘊含基督教主題的作品中，看到了充滿人性情感的故事，以及簡潔而明快的表現手法，這些特質都深深吸引著

班尚
山羊角及七叉燭台
1958　蛋彩、金箔、板
41.9×71.1cm
紐約席德德意志畫廊藏
（左頁上圖）

班尚
**為了這所有的權利
我們現在開始行動**
1946　石版、紙
73.8×98.4cm
日本福島縣立美術館藏
（左頁下圖）

123

他。於是他取材現代社會的人物故事，以單純而易懂的表現手法進行創作，早期的重要作品有〈德瑞夫斯事件〉、〈沙柯及凡且第事件〉和〈湯姆‧繆尼事件〉等系列連作。後來他參與了美國政府為解決經濟大恐慌而採行的「新政」政策之一，亦即為救濟藝術家而規劃的壁畫製作工作，以及用攝影的方式紀錄美國各地庶民生活的工作，這些經驗成為他後來創作一系列以庶民日常生活為主題的〈週日之畫〉。

這段時期班尚的作品，是透過社會性的視點來描繪人們，他以敏銳的觀察力指出社會的不公不義，因此被當成「社會寫實主義」的畫家。此處所指的社會性，是指畫者的雙眼是看向現實社會中來描繪主題，並藉由作品向社會發聲；而所謂的寫實主義，則是與1910年代以來在美國非常盛行的抽象繪畫相較，基本上採取具象的表現方式而言。

1930年代末到1940年代初，班尚又面臨重要的變化。這段時期的工作，偏向於控訴第二次世界大戰中德國納粹的行為，或傳達戰爭的悲苦，他也為政黨和工會的活動繪製許多海報。雖

班尚　**第十五號夜曲**
日期不詳（1949年前後？）
墨水　30.5×31.8cm
麻州衛理學院博物館藏

班尚　**我們期望和平**
1946　攝影製版、紙
105.5×68.2cm
日本福島縣立美術館藏
（右頁圖）

We want Peace

REGISTER
VOTE

Ben Shahn

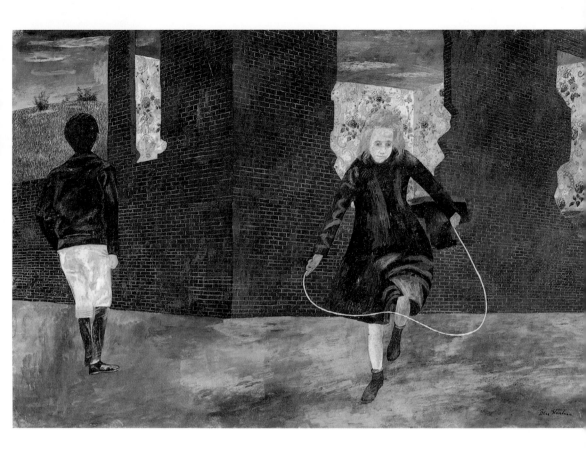

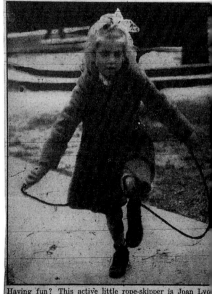

然這段時期的作品與1930年代時期的創作同樣具有明確的訊息，但是如〈空虛〉、〈悲劇〉等抽象性主題、令人難解的畫作也更多了。他於1943年創作的〈跳繩〉和〈義大利的葬禮〉等作品，正反應了班尚在1930年代末，思想上開始產生的變化。班尚本人則稱這個變化是轉向了「個人寫實主義」，他並解釋這是從伯納德夫人所說「（1930年代社會寫實主義的失敗）是由於與藝術的本質背道而馳的非視覺性理論，基本上並非畫家所構思的題材，且將非實際上感覺到、經驗到的題材卻強壓於藝術中所致」的這番話而有的反思。

　　1950年代以後，班尚的藝術創作，大體上可視為第三時期的延長線，不過作品中所蘊含的意味更

Having fun? This active little rope-skipper is Joan Lyo who lives with her parents, Mr. and Mrs. John H. Lyons, 1644 21st-st nw.

班尚　**男子肖像**
日期不詳（1940年代？）
紙上墨水
14.1×10.7cm
日本大川美術館藏

班尚　**跳繩的女孩**
1943　紙板蛋彩畫
40.3×60.6cm
波士頓美術館藏
（左頁上圖）

班尚
〈**跳繩的女孩**〉攝影
1943　16.6×9cm
私人收藏（左頁下圖）

多重了，而且也加入更多個人的想法以及印象。此外，擷取於神話故事中的人物或想像中的怪物，也藉由種種象徵的寓意，更常表現在他的作品中。他並運用各種技法，製作了許多以猶太教為中心的宗教性主題。這個時期可以說是班尚的藝術總決算，收穫豐碩的時期。

II. 攝取現實生活人物

　　1930年代末到1940年代初，讓班尚畫風產生變化的契機，是起因於他走遍美國各地的經驗。在經濟大恐慌時期，美國政府積

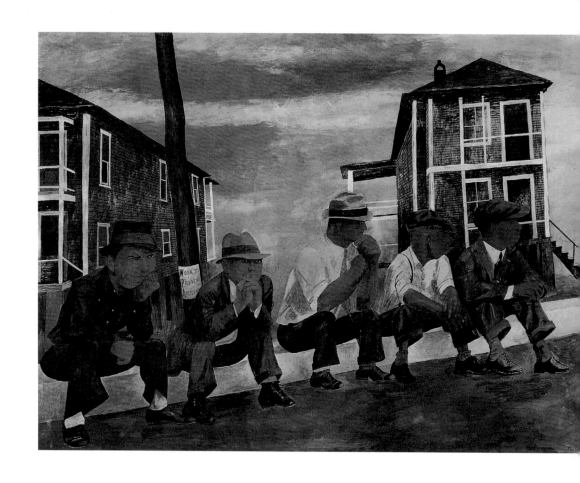

班尚　**W.P.A.週日**
1939　紙上膠彩
55.9×77.5cm
日本福島縣立美術館藏

極採取「新政」，其中的政策之一是為了救濟藝術家，聘請藝術家們前往全美各地，以相機從事紀錄的工作。班尚於1935年接受重置管理局的任務，到美國南部、中南部，拍下6千張照片，將各地的貧困生活如實的紀錄下來；1938年再接受農業安全管理局的委託，透過鏡頭拍下以俄亥俄州為主的小鎮生活。

班尚表示，「那段時間我走遍了美國各地，認識了許多不同信仰、不同信念的人們。這些信仰和信念讓他們得以超越現實的命運，堅定的面對生活。所謂社會性的『理論』，在這樣的經驗之前也只能崩解了。」他在這時所擷取的，是現實生活的人們，至於抽象性的〈人間〉或〈民眾〉的概念則因尚未統整而充滿了多樣性的矛盾。

對於從立陶宛移民來美，並在紐約這個大都市成長的班尚

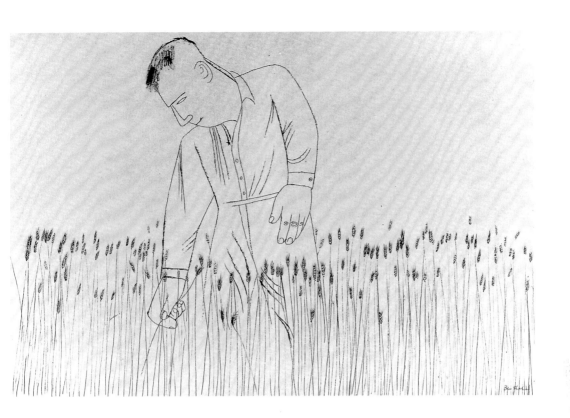

班尚 **小麥田** 1950
紙上墨水
64.1×95.9cm
紐約席德德意志畫廊藏

圖見131頁

來說，這趟攝影旅行的工作，讓他得以接觸最美國式的中西部地區以及最保守的南方人。「美國究竟是什麼」、「如何來描繪美國」，這是1920～1930年所謂「美國情景」（American Scene）的藝術課題所引發的切身感受。接下來他創作的〈週日之畫〉系列，則可以說是對「描繪美國式的事物」之課題所作的回應。

此外，隨著他對攝影的精熟，也讓他的繪畫創作產生種種的影響。最直接的影響是，他透過鏡頭所攝影的人物、街景或商店看板等等，後來也出現在他的繪畫中。例如〈W.P.A.週日〉中，幾個坐在路旁的男子的姿勢，正是借自他的攝影作品。另外，〈三層疊〉中的三層冰淇淋也與他攝影的看板非常相似。不過，更重要的影響，則是透過鏡頭觀察、攝取現實生活人物的作法，讓他開始學會大膽的省略細節，用更全面的手法描繪出對象的實在感，從而促成他新的畫風。

班尚表示，「我對繪畫始終抱持的原則是，對於外在的部

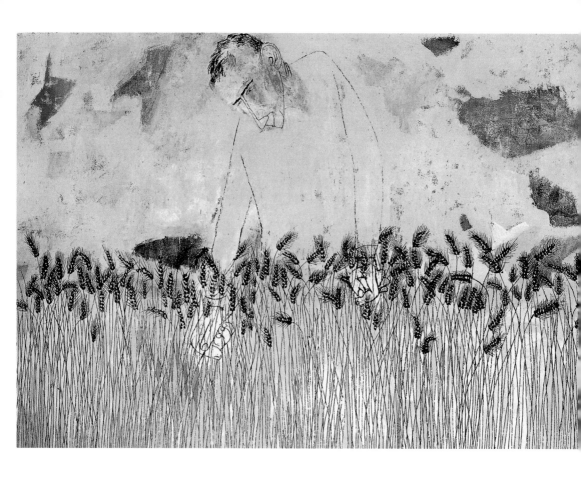

分，例如人的動作姿態，固然必須用敏銳的眼睛觀察整體及細部，但這樣的觀察還必須透過內在的觀點，才算完整。」因此對於攝影方面，也可視為將外在的對象與他自身內在的成長印象加以整合的媒介。

Ⅲ. 壁畫的製作

班尚在1930年代的另一項重要的經歷，則是壁畫的製作。從他的壁畫及其草圖來看，他的作品特色是局部運用透視法，表現出景深。為了在一個畫面上呈現各種的情景，他運用牆壁及建築物區分各個場面。此外，為了透過景深可描繪眾多的事物，他採用群體的人們來表現社會情況或特殊事件。他參考文藝復興時期的透視法，讓空間急速的向後縮，使近景與遠景的事物大小比例

班尚 **祝福** 1952
紙板蛋彩畫
68.6×101.6cm
姬路市立美術館藏

班尚 **三層疊** 1952
絹版畫、手上色、紙
87.3×69.2cm
紐澤西州博物館藏
（右頁圖）

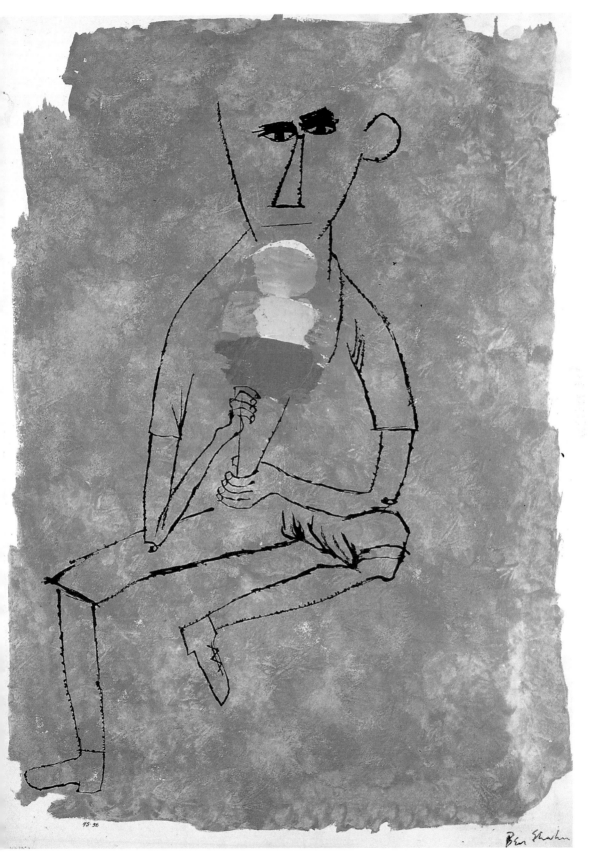

45-98 Ben Shahn

班尚　**小麥田**　1958　絹版畫、手上色、紙　69.5×103.2cm　紐澤西州博物館藏

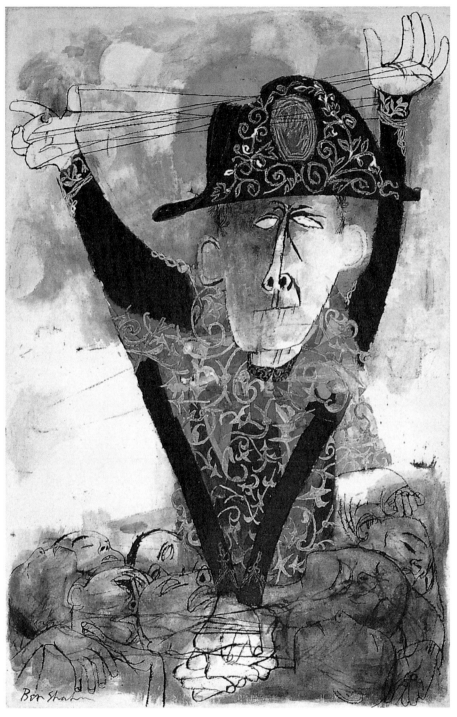

班尚　**Goyescas**　1956　紙上水粉畫　98.5×64.8cm　大川美術館藏

班尚　**祝福**　1955　紙上木刻　26.4×39cm　多摩美術大學藏（左頁上圖）
班尚　**拿著花的男子**　1956　紙上水彩　66×100cm　神奈川縣立近代美術館藏（左頁下圖）

班尚　**結實麥子**　1969　紙上石版畫　69×104cm
多摩美術大學藏

班尚　**金色的字母**　紙上綜合媒材　91×60.5cm
私人收藏（右下圖）

班尚　**擁抱的男子**　紙上墨水　22×15cm
私人收藏（左頁左上圖）

班尚　**看著手中報紙的男子與看板**　紙上墨水鉛筆
30.2×22.7cm　私人收藏（左頁右上圖）

班尚　**手放膝部的坐著的男子**　紙上墨水
23.5×11cm　私人收藏（左頁左下圖）

班尚　**拾小麥的男子**　紙上墨水　22×15cm
私人收藏（左頁右下圖）

班尚　〈**三球冰淇淋**〉素描
1950　紙上墨水
30×31cm　私人收藏

有極端的反差，透過這個方式強調近景的事物，讓觀者更加注意近景的描繪。這樣的創作手法，在他開始從事壁畫之前，就已在〈沙柯和凡且第事件〉和〈湯姆・繆尼事件〉系列連作中表現過了。

　　班尚的壁畫，把作為分割場面的牆壁及建築物，透過極端的透視法來強調，也使整個壁面較缺乏有機性的結合。在這一點上，就完全不同於他的壁畫老師迪亞哥・里維拉（Diego Rivera）以群像表現為中心所作的連續性場面，或是同時代的美國畫家湯瑪斯・哈特・班頓（Thomas Hart Benton）如舞台般轉換場面的作法。

　　綜觀班尚的作品，儘管他在藝術創作技法上，對於從文藝復興經印象派到歐洲近代繪畫中基本構成要素之一的透視法空間處理，運用的情況並不算多，但在他1940年代的畫作中，以透視

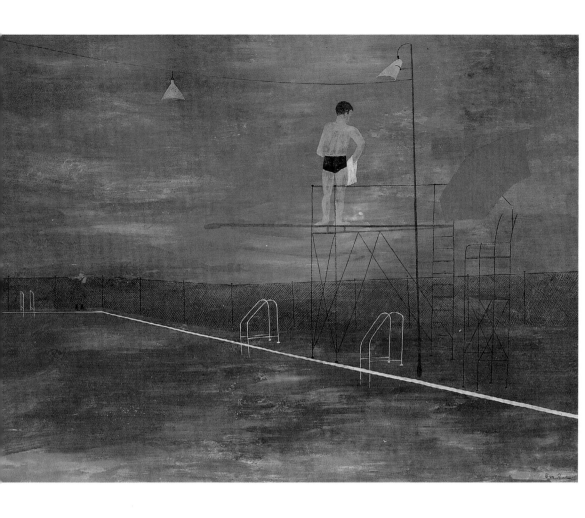

班尚　**游泳池**
1945　蛋彩、板
55.9×76.2cm
日本福島縣立美術館藏

法營造景深空間的作品卻頗頻繁，這是為什麼呢？我們不妨從他的〈游泳池〉來分析。

在這件作品中，從畫面右下往左邊中央延伸的泳池旁區域，是以細細的白線標示，藉此強調了近景與遠景的距離。位在中景的跳板則是以紅線標出，上面有個男子背對著站著。在畫面深處有位穿著美國陸軍制服的男子倚靠在牆上。這是描繪於1945年第二次世界大戰結束的那年。初見這件作品，畫中悠游於泳池的男子，以及解甲歸國的軍人那望向遠處發呆的神情，似乎是一幅讚頌戰爭終於結束，再度回復和平的作品。從班尚所選擇的主題來看，他是否也意圖以此來傳達他個人的觀點呢？

若是仔細觀看作品，占據了畫面上半部的天空，雖然是藍

天，卻有一股黑夜將臨或是暴風雨將至的前兆般，讓人感到隱隱不安，而游泳池的水面也掀起了波瀾。穿著軍服的男子，他的臉看向旁邊，不像是在看著什麼，反而流露出在沉思般的凝重神情。同時，若依前面所說以線條處理的透視法，則因泳池旁的牆壁及畫面前方右側的椅子並不相符，因此這裡的透視法所要表現的，應該是要強調空間上意識性的遠近感。班尚藉由透視法，使看來平常的情景，被置換到某種非日常性的空間中，讓觀者感到某種不安。他將其他的主題配置在這樣的畫面中，藉此手法來為畫作賦予更多的意義。如〈游泳池〉就傳達了一種空虛、虛無的意象。

在1944年創作的〈紅色階梯〉中，毀壞的建築、一個失去一條腿的男子登上一座不能通往任何地方的紅色階梯，他藉由這些題材，彰顯了作品所要傳達的「空虛」主題，他並運用透視法的強調，讓畫面右邊的一片荒涼向遠處延伸，以寬廣的地平空間來烘托心理層面的空虛感，充分達到營造意境的效果。

從這裡可以看出，班尚作品中透視法所要強調的遠近感，不僅是要以此呈現更寬闊的空間，更有傳達空虛感的象徵意義。

班尚描繪的事件與主題

德雷富斯事件

十九世紀末，法國發生一起重大的冤獄疑案。1894年10月，法國陸軍參謀總部的砲兵上尉阿弗列德・德雷富斯（Alfred Dreyfus，猶太裔法國人）遭到逮捕，因被指控是德國派來的間諜。雖然他堅稱自己是無罪的，但在當年12月的軍事法庭上，仍宣判德雷富斯無期徒刑。1897年，新任的參謀總部情報局局長畢卡（Georges Picquart）中校，獲得一項新的證據，顯示當年使德雷富斯入罪的祕密信函，其實是厄斯特哈吉（Ferdinand Walsin Esterhazy）少校所偽造的，但當畢卡向上級報告後，隨即被調任到他處。

參議院副議長修雷爾—凱斯納（Auguste Scheurer-Kestner）

班尚 **搖籃曲**
1950 蛋彩、板
132.1×78.7cm
加州聖塔芭芭拉美術館
藏（右頁圖）

140

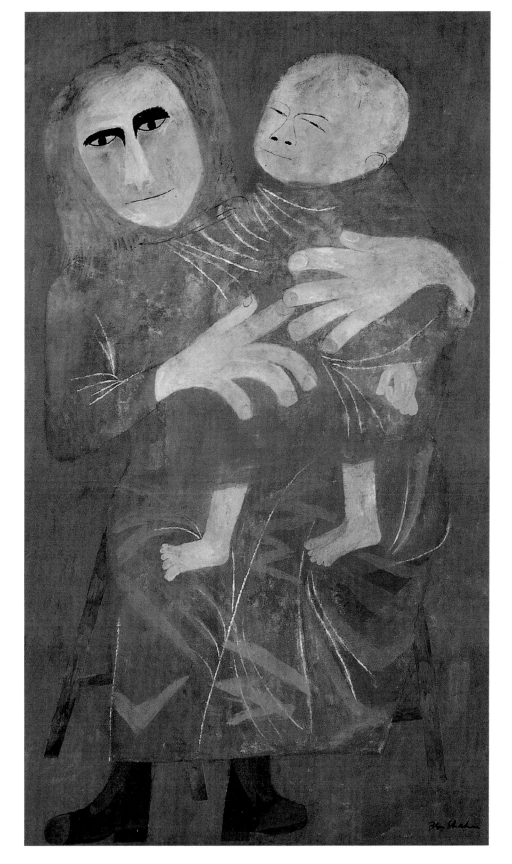

獲悉實情後，提出重審德雷富斯的要求。然而重開的軍事法庭，卻對被告發的厄斯特哈吉宣布無罪赦免。這項結果，引起大作家左拉（Emile Zola）發表致法國總統的公開信，批評軍中不公不義的作為，掀起輿論譁然。後來左拉雖以誹謗軍隊罪而逃亡英國倫敦，但此事件仍在法國國內持續擴大，德雷富斯支持派（再審派）與反對派兩大陣營互相叫囂，激烈爭辯。

當時的法國，國粹主義運動與反猶太運動高張，反對共和制的保守派勢力強大，因此德雷富斯案件的重審，其實包含了深刻的政治性及社會性問題。

1898年7月，法國布里松（Eugène Henri Brisson）內閣的陸軍部長卡芬雅克（Louis Engène Cavaignac）向全國民眾公布一項文件，作為德雷富斯有罪的明確證據，但經調查後，卻發現該項文件其實是參謀總部情報局局長昂利（Joseph Henry）上校模仿德雷富斯筆跡所偽造的。昂利遭逮捕後於獄中自殺，厄斯特哈吉則逃往國外。同年9月，勞工舉行示威抗議活動，軍隊派兵控制了巴黎各重要處所以及全國主要的火車站，軍方以回復軍人名譽為訴求，結合國粹派勢力，使法國共和制面臨政變的危機，也使德雷富斯支持派與反對派的對立更加嚴峻。

1899年2月，法國總統佛爾（Felix Faure）猝死，由支持重審德雷富斯的盧貝（Emile Loubet）繼任總統。盧貝於同年9月19日頒布總統命令，宣布特赦德雷富斯並加以釋放。之後德雷富斯仍持續為證明個人清白而奮鬥，直到1906年才獲最高法院宣告無罪，並恢復軍籍。

由於這個事件，代表法國民主主義的勢力得到勝利，也讓一直飽受反動勢力威脅的共和制，獲得更堅定的存在價值，於是展開了法國所謂民主式的共和制時期。

班尚自1930年起持續關心德雷富斯事件，以水彩畫出13幅的德雷富斯系列作品。這是他首次有感於社會性題材，而用繪畫方式作為紀念的系列作品。他在這之前一直都學習法國藝術，但對於從事後期印象派風格的繪畫創作，始終不能感到滿足。1927～1929年赴歐洲旅行的時候，在法國買了一本《德雷富斯事件的故

班尚 **砌磚工人** 1950
膠彩 35.6×27.9cm
私人收藏 （右頁圖）

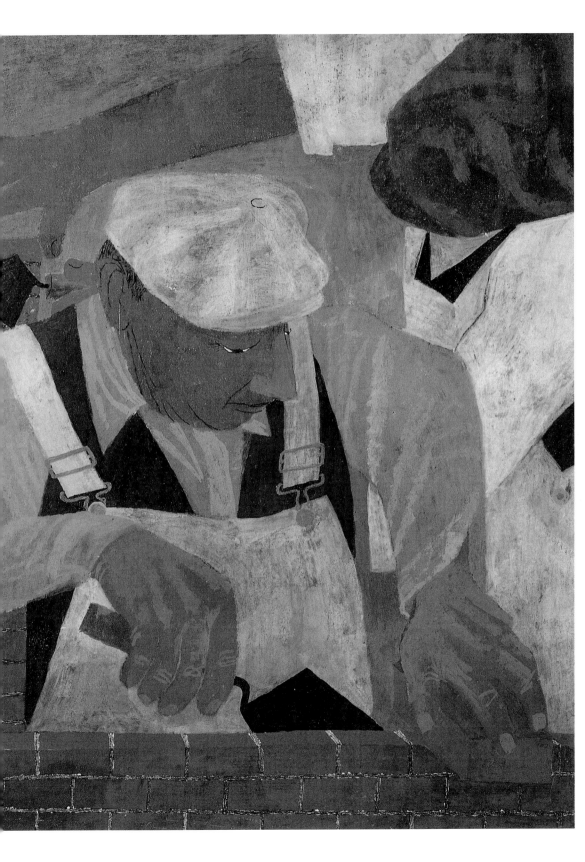

班尚　**苜蓿的葉子**
1951　紙上水彩
51.8×66cm
日本藝點畫廊藏

事》後，帶給他非常強烈的感受，於是讓他想到用繪畫來表現這個事件，從此也發展出把社會性的題材融入個人思想的繪畫創作手法。

沙柯和凡且第事件

　　1920年4月15日，美國麻薩諸塞州南波士頓布倫特里的一座製鞋工廠，發生工廠守衛與會計被兩個男子射殺，並被搶劫一萬美元的事件。沒多久，沙柯和凡且第以嫌疑犯的身分被逮捕。雖然沒有證據可確認兩人有罪，但由於他們都是義大利裔的無政府主義者，都承認在第一次世界大戰時做了逃兵，法院便以這些對他們不利的因素，判處死刑。

　　當時美國國內的左派運動及反政府運動正盛，但美國政府嚴

班尚　〈惡夜之城〉
素描　1951
紙上墨水　47×35.5cm
私人收藏

格的控制情勢，也促使保守派的勢力高張。這項判決被視為以英裔清教徒為主流的美國社會，為壓制外籍移民的無政府主義思想，而羅織的冤罪，於是引發以自由主義派為首的人們展開廣泛的救援運動。除了美國國內之外，連歐洲各國、拉丁美洲地區也掀起示威抗議的聲浪。

　　1927年在麻薩諸塞州舉辦了抗議群眾的集會活動，同時向州長遞交請願書。州長交由委員會進行調查，同年8月3日，根據委員會的報告作成決議，認定審判過程符合公平正當的原則，駁回請願書，於8月22日執行兩人的死刑。由於這個案件留有多處疑點，因此成為美國1920年代保守反動時期的代表性事件，並且在美國社會引發長久的餘波盪漾。1977年，麻薩諸塞州州長發表公開聲明，指出並無確實證據可證明沙柯和凡且第犯有罪行，終於還以兩人清白，但此時已距二人被處刑已相隔50年了。

　　班尚是去歐洲旅行時，於巴黎得知這個新聞事件，對此感受深刻。當他返國後，開始擷取社會性的題材從事創作，繼1930年完成德雷富斯系列後，1931～1932年又創作23件沙柯和凡且第系列作品。這個系列使班尚在美國藝術界擁有了一席之地，他後來也常以這個主題創作許多素描和版畫。1967年並為紐約州敘拉古大學完成馬賽克壁畫作品〈沙柯與凡且第受難〉。

圖見29頁

湯姆‧繆尼事件

　　1961年7月22日，美國舊金山的勞工舉行了抗議美國參與第一

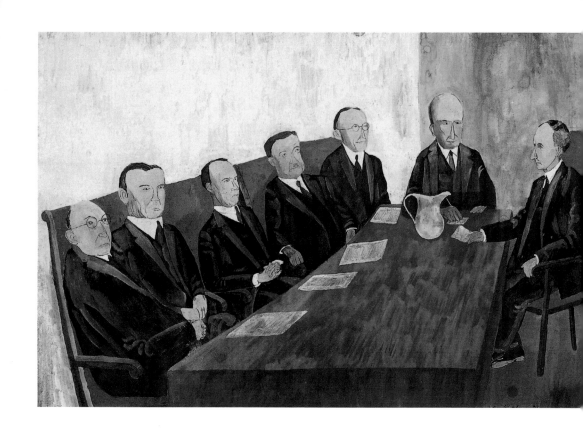

次世界大戰的示威活動，活動中發生爆炸事件，造成多人死傷。示威活動的主導者湯姆·繆尼以嫌犯身分遭逮捕，之後被宣布判處死刑。這個事件被認為是政府官員為鎮壓勞工運動而誣陷的陰謀，因此在美國國內、歐洲、南美各國都發起要求釋放湯姆·繆尼的抗議活動。1919年，湯姆·繆尼獲得減刑，但直到入獄後的23年才被釋放。

　　班尚覺得這個事件正如沙柯與凡且第事件一樣，鎮壓勞工運動，並對美國社會造成危機。因此從1932～1933年間以不透明水彩為主，創作15件的系列作品。畫作描繪了被戴上手銬的湯姆·繆尼、他的母親、妻子、陪審團、法院上的證人，以及在聖昆丁監獄中的湯姆·繆尼等。

羅斯福總統

　　羅斯福（Freanklin Delano Roosevelt, 1882～1945）是美國第

班尚　**加州最高法院：
繆尼系列**　1932
紙上水粉畫
40.7×61cm
赫希宏美術館與雕塑公園藏

班尚
在工會廣場的示威
1933前後　膠彩或水彩
50.2×40.6cm
班尚夫人收藏
（右頁圖）

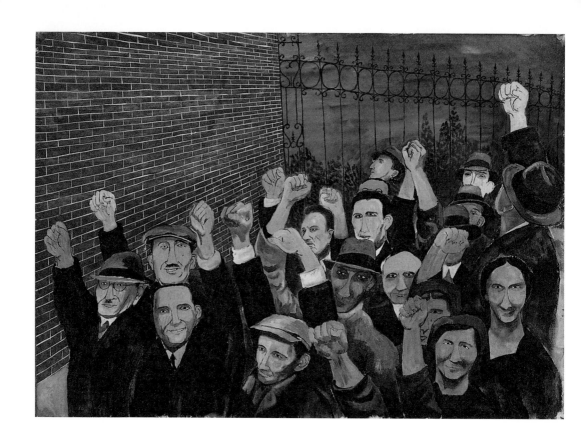

班尚　**繆尼案示威**
1933　紙上水粉畫
40.1×56.3cm
福格美術館藏

32屆總統（任職1933～1945年），他在全球性的經濟大恐慌時就任美國總統，為解決經濟問題，他提出「新政」，也由於這項政策，使美國得以奠定日後富裕繁榮的基礎，成為美國史上最著名的總統之一。

　　羅斯福以總統之權施行的「新政」，將國家的資本主義經濟路線加以修正、制約，並採取種種為拯救美國經濟危機的改革政策。新政將美國的資本主義導向新的里程，藉由管制金融、約束銀行與民間企業，興辦各種公共工程，辦理救濟失業者的措施，推出救濟農民政策，建立周密的社會福利制度等等，讓美國逐漸走出經濟不景氣的惡境。

　　新政的政策中，也包括藝術方面，是公共事業振興署（WPA）實施八年多的聯邦藝術計畫（FAP）。這項救濟藝術家的政策持續到1943年，針對因不景氣而失業，生活困苦的藝術

班尚
吉米・渥克問候湯姆・繆尼的母親
1932-33　紙上水粉畫
57.7×40.5cm
福島縣立美術館藏
（右頁圖）

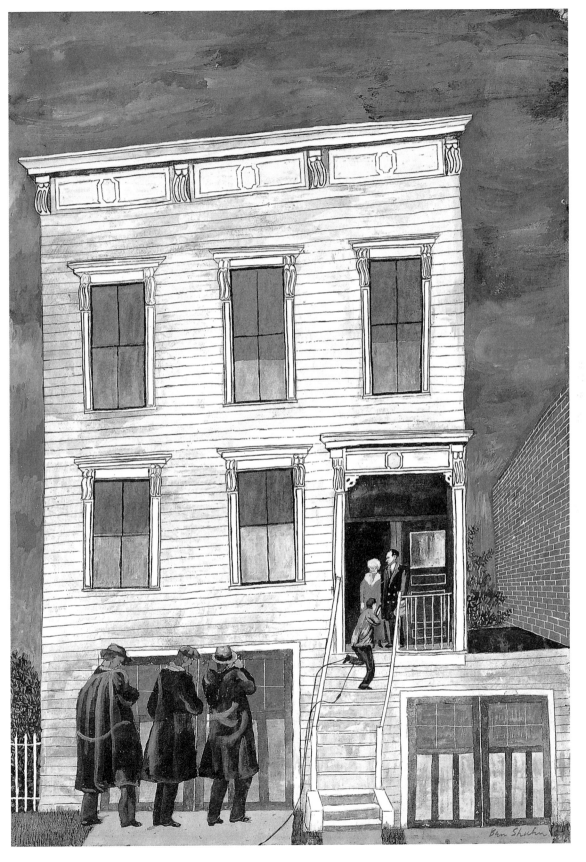

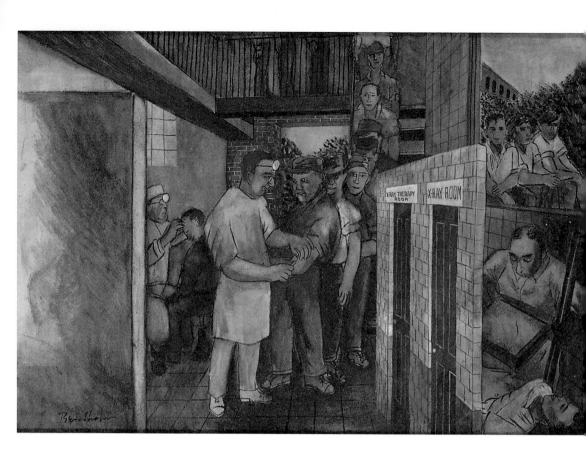

家，由政府以月給制的聘雇方式，提供他們從事繪畫、攝影，或為觀光手冊、海報及各種刊物工作的機會。其中一項是公共設施的壁畫製作活動，共聘用3,600位畫家在一千多個城市裡，繪製16,000件作品，這項活動讓原本孤立的藝術家們得以提升群體合作意識，並促成他們對政治、經濟和社會的關心，影響深遠。班尚也參與其中的社會性的主題，並留下多件作品。

班尚
作醫療試驗的牢犯
（萊克島監獄壁畫習作）
1934　紙板蛋彩畫
26.8×39.8cm
名古屋市美術館藏

萊克島監獄的壁畫習作

　　「新政」的政策之一是根據聯邦緊急救濟法，藉由興辦公共工程，積極的為失業者提供救濟的措施。為了讓在不景氣中，作品無法賣出的藝術家們得以獲得救濟，因此提供了讓藝術家們創作的機會。班尚也獲聯邦緊急救濟局的委託，在1934年與布羅克（Lou Block）一起到紐約州的萊克島監獄進行迴廊的壁畫工

班尚　**櫻桃樹傳說**
1952初版
15.2×11.7cm
私人收藏

程。

　　他花了幾個月的時間研究萊克島監獄的空間，還與法律學者討論壁畫的創作構想。他以改革牢獄制度為訴求，創作一系列的不透明水彩畫，雖然獲得紐約市市長及市府矯正委員會的認可，但紐約市的藝術委員會卻以他過於描繪囚犯的人性面為理由，而否決了他的構想，最後這份構想也沒能成為壁畫。

圖見41頁

〈大威斯康辛州〉

　　1937年，班尚在威斯康辛州密耳瓦基市附近完成一幅壁畫，畫中的人物是以開拓威斯康辛州的農民之子——州長拉弗萊特（La Follette）和他的兒子小拉弗萊特為主角。

　　拉弗萊特於1900年當選威斯康辛州州長後，致力使州內的革新派勢力加以組織化，並抑制保守派勢力對採行直接初選制的影響，建立改革稅制、統合公共工程、實施勞動立法政策等種種改革措施，使威斯康辛州成為全國州政革新的楷模。1906年以後，他當上聯邦議會的參議員，踏入中央政府的政治圈，並成為二十世紀初期美國革新主義運動的指導者。他的兒子小拉弗萊特也稟承父意，成為活躍的政治家。

班尚　**臉部特徵**（特寫）　1953前後　紙上墨水　22.6×15cm　德州大學奧斯丁分校藝廊藏

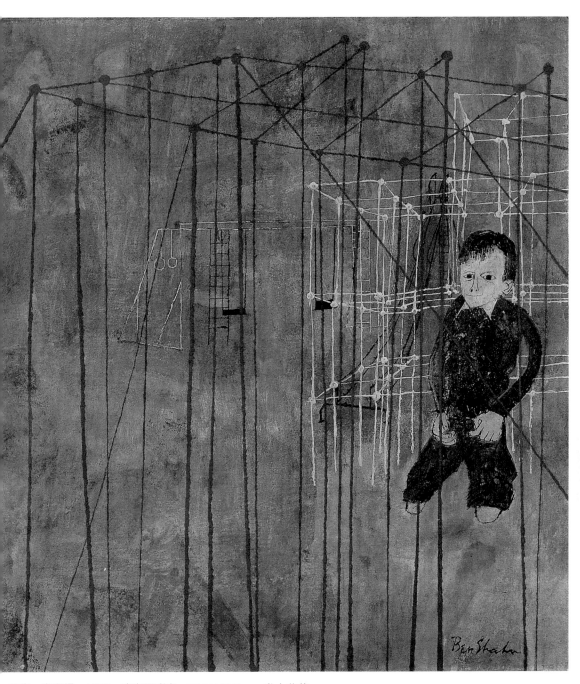

班尚　**遊樂場**　1953　畫布蛋彩畫　38.5×35.5cm　私人收藏

154

班尚　**持杖著長外套戴寬邊扁帽的全身像**
1953前後　紙上墨水　22.9×15.1cm
德州大學奧斯丁分校藝廊藏

班尚　**穿褶裙戴頭巾的站立人像**　1953前後
紙上墨水　15.2×11.1cm
德州大學奧斯丁分校藝廊藏

班尚　**抱著山羊的男子半身像**　1953前後
紙上墨水　22.9×15cm　德州大學奧斯丁分校藝廊藏（左頁圖）

週日之畫

　　美國總統羅斯福為解決1929年以降的經濟大恐慌，在1933～1939年間實施被稱為「新政」的一連串社會經濟政策。其中作為農業政策一環的，是設立農業安全管理局。班尚接受農業安全管理局的委託，在1930年代後半走遍全美，將各地民眾的生活拍攝下來。這段經驗讓班尚對自己所居住的美國有更深的體認。

　　不久後，他以這段時間的攝影照片為題材，創作了為數頗多的畫作，包括〈週日之晨〉、〈週日之畫〉、〈W.P.A.週日〉等等，班尚稱這一系列作品為「週日之畫」。初看這些作品時，會覺得不過是如快門攝取的日常生活瞬間，但再細細體會，實是畫家以其敏銳的雙眼來捕捉對象，描繪了那些支撐著美國走向榮景的市井小民，傳達的意象十分強烈。

〈寓意〉

　　1948年，亨利·麥克布萊德（Henry McBride）在《紐約太陽報》上發表一篇藝評，批評我以〈寓意〉這樣複雜的作畫主題所展示的作品。我在畫幅中央所描繪的，是我耗費數個月而完成的怪獸形象，它有類似希臘神話喀邁拉巨獸的獅頭、羊身、龍尾，頭部有著火燄般的頭冠，

班尚　持提袋站立的女子立像
1953前後　墨水
15×11.5cm
德州大學奧斯丁分校藝廊藏

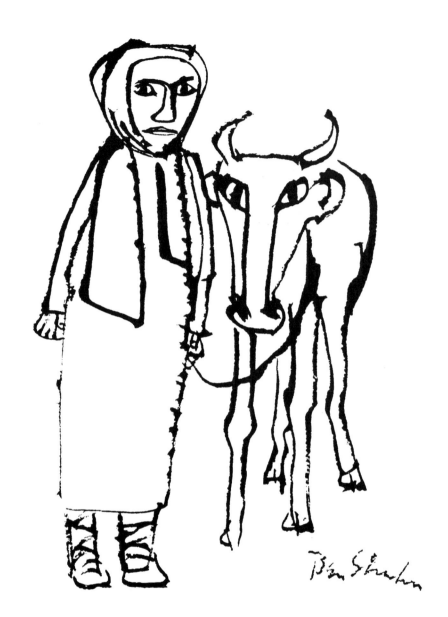

班尚　**女子與母牛**
1953前後　紙上墨水
15.6×12.1cm
德州大學奧斯丁分校
藝廊藏

它的身體以弓形跨在四個倒伏在地的孩子身上。孩子們的身上穿
著極普通的衣服，但都不是現代的服裝，我靠著自己的記憶描繪
出衣服的細部。

　　引發我創作這個紅色怪獸的理由，是來自一位名叫席克
曼（Hickman）的黑人，他槍殺地主，因為懷疑他四個孩子被
火燒死是地主釀成的事件。約翰·巴特羅·馬汀（John Bartlow

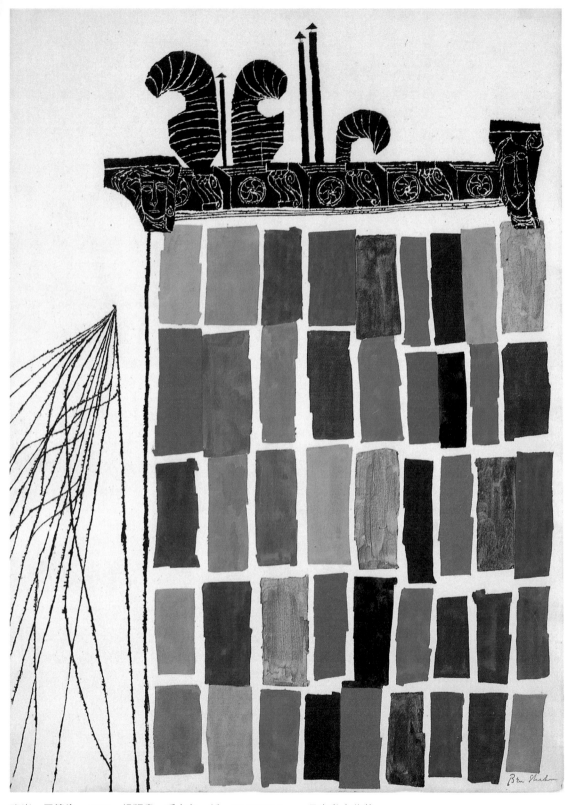

班尚　**貝德生**　1953　絹版畫、手上色、紙　76.2×55.9cm　日本私人收藏

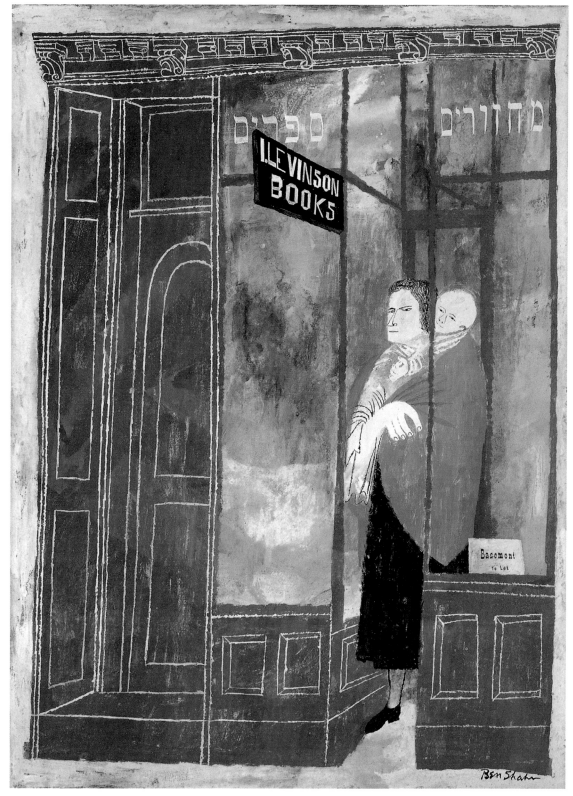

班尚　**書店：希伯來文書、神聖日用書**　1953　蛋彩、木板　68.6×50.8cm　密西根州底特律美術館藏

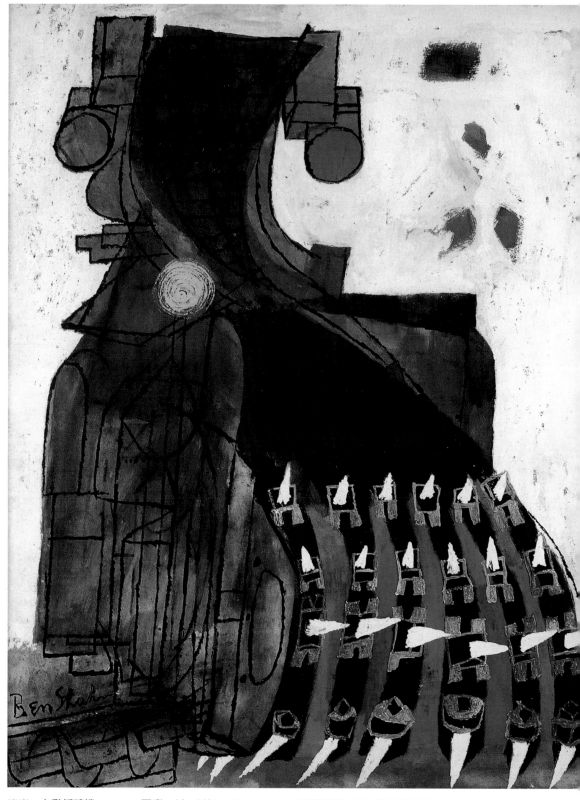

班尚　**自動採礦機**　1954　蛋彩、紙、紙板　83.8×66cm　賓州匹茲堡卡內基美術館藏

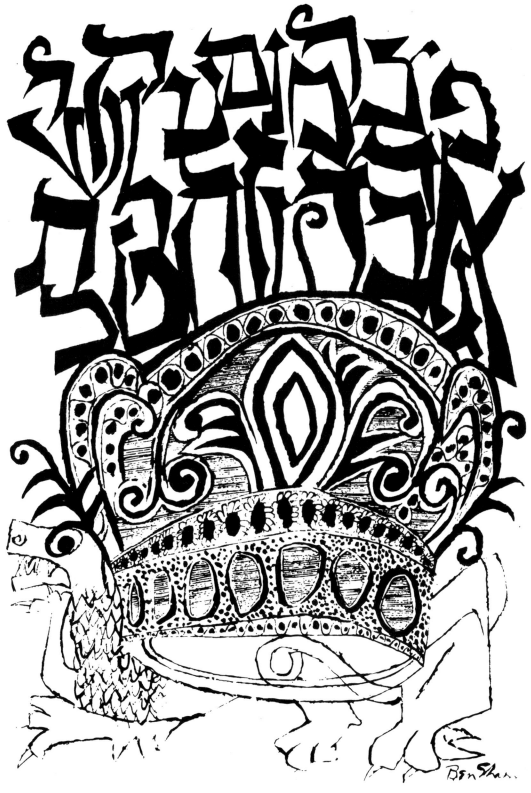

班尚　**第二套字母**　1954　紙上黑墨水　98.4×64.5cm　內布拉斯加州奧馬哈市喬斯林美術館藏

班尚 **創世紀字母** 1954 27.7×16.9cm
福島縣立美術館藏

班尚 〈**每個人**〉素描 1954
紙上墨水 29.6×22.5cm 私人收藏

班尚 **每個人** 1954 板上蛋彩畫與油彩
182.9×61cm 紐約惠特尼美術館藏（右圖）

班尚 **巴哈狂喜** 1954-55 墨水、棉紙
100×66cm 紐約州瓦薩學院藝廊藏
（左頁圖）

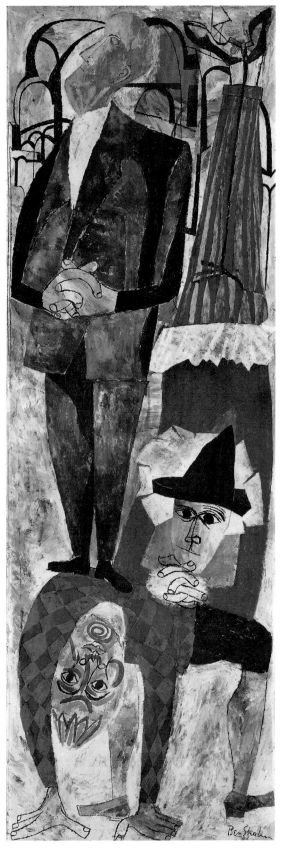

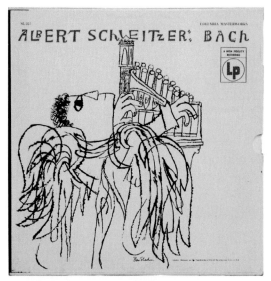
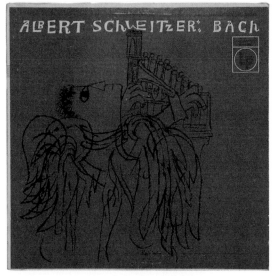
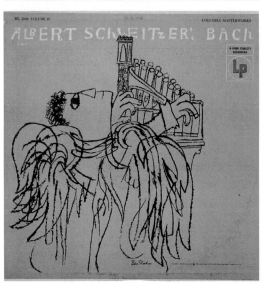

Martin）詳盡的報導這個事件，讓每個讀到
這篇文章的人都深受衝擊和感動。

　　我受託為這個故事畫插圖，經過多次
與馬汀討論後，終於決定描繪的方向。我
放棄用呈現事實的方面著手，而採用可傳
達整個事件的意象來作畫。人們對火都是
恐懼的，火災也是很常見的災害，因此大

班尚　「**史懷哲，巴赫IV-VI**」，紐約哥倫比亞唱片
1955　32×31.5cm　沼邊信一氏藏（左上圖）

班尚　「**史懷哲，巴赫VI**」，紐約哥倫比亞唱片
1955　31.5×31.3cm　沼邊信一氏藏（右上圖）

班尚　「**史懷哲，巴赫IV**」，紐約哥倫比亞唱片
1955　31.1×31.2cm　沼邊信一氏藏（左下圖）

班尚　「**史懷哲，巴赫V**」，紐約哥倫比亞唱片
1955　31.5×31.6cm　沼邊信一氏藏（右下圖）

內的文字：

ML 4897　BERLIOZ　COLUMBIA MASTERWORKS

TE DEUM

LP

BERLIOZ
TE DEUM

Op. 22. For Triple Chorus, Solo Tenor and Orchestra, ROYAL PHILHARMONIC
ORCHESTRA, SIR THOMAS BEECHAM, Bart., Conductor. ALEXANDER
YOUNG, Tenor. LONDON PHILHARMONIC CHOIR (Chorus Master: Frederick
Jackson) and the DULWICH COLLEGE BOYS CHOIR. Denis Vaughan, Organist.

班尚
「白遼士，感恩讚歌」，
紐約哥倫比亞唱片
1954　31.1×31.2cm
沼邊信一氏藏

家對火災的受難者都會油然產生同情心。雖然這個事件中受苦的
是一位黑人，但這樣不幸的遭遇，讓人們已不會介意種族的差
別，更由於這個黑人的貧困生活，讓這個事件更加突顯了普遍存
在於黑人民眾的貧困問題。

　　因此我在第二階段就放棄去描繪事實的細部，決定從完全
抽象性質的符號來著手，但開始創作之後，我又決定放棄這個方
法。因為當我把一個觀念加以抽象化後，這個觀念所具有的某種

班尚　**Maimonides**　1954　紙上蛋彩畫　90.2×67.3cm　紐約猶太博物館藏

班尚　**J. Robert Oppenheimer博士**　1954　紙上畫筆墨水　49.5×31cm　紐約現代美術館藏（右頁圖）

親密的人性，也可能會喪失了。這個故事中深刻的悲劇，是人世間所共通共感的。於是我回到我們皆有的家族經驗，以人的樣貌、服裝、生活的家具為基礎，讓這個故事所引發普遍性的憐憫作為創作的訴求。

在我發想出的各種抽象性的符號中，最後我只保留一個在插畫中，那是一個極度形式化的火燄狀頭冠，它代表了籠罩在簡略的房屋外形上，燃燒的熊熊大火。

班尚
「芝加哥風格」，
紐約哥倫比亞唱片
1955　31.3×31.3cm
沼邊信一氏藏

班尚　**爵士樂（芝加哥）**
1955　水彩
33.3×33.7cm
布蘭迪斯大學羅斯美術
館藏

　　火災的事件喚起我個人一連串的記憶。我在幼年時期曾經歷
兩次大火，第一次只記得它美麗的色彩，第二次則是很恐怖、很
難忘的火災。第一次的火災發生在我祖父所住的俄羅斯小村落，
我不太記得自己住在那裡的情形，但我記得火燄如何從燃燒處向
上噴出，人們排成一列，從流貫村莊的河川中汲水，相互傳送水

班尚
現代美國音樂系列習作
1955　紙上水彩
33×32cm　私人收藏

　　桶來救火。那時有個舉止狂亂的女人從某個屋子跑出來，鮮紅的
火光映照在她蒼白如死人般的臉上。這是我對那場火災的印象。

　　第二場火災對我及家人都帶來很大的影響，我父親的手腕和
臉上都留下火燒後的痕跡。當時父親沿著水管往上爬，把我的兄
弟姊妹一個一個的救出來，因此受到嚴重的灼傷。這場火毀了我
們的家園，也把我們所有的家產都燒光了，對我父母的雙手都造
成永久的傷害。

　　我為了描繪「席克曼故事」的象徵，從希臘神話裡的鳥身女
妖、復仇女神，以及其他象徵性的半古典形象中，配上各種動物
的頭部或身體。其中一個是類似獅子的動物頭部，我特別畫了好

班尚
Sweet Was The Song
1955初版　9.8×14.1cm
私人收藏（右頁下圖）

170

班尚 **母與子** 1955
水彩 40×54.6cm
密蘇里州堪薩斯市尼爾
森亞特金斯美術館藏

幾幅，透過一次次作畫的過程，我覺得自己越來越能捕捉到原始的、恐怖的內在形象，到最後我覺得自己已跟這個動物的頭部有非常親密、深刻的情感了。甚至可以說這個動物的頭部已成為我的，是我能自由運用的東西。

當我把這個動物的頭部用油畫來繪製時，我覺得也把自己對火災的感受畫入畫布中了。我將「席克曼故事」的插畫中，已極度形式化的火燄加以移除，使這個動物的頭部戴上很恐怖的頭冠，而在牠的身體下方則呈現四個天真無邪、無力對抗的兒童群像。這四個孩子的模樣都肖似我的兄弟姊妹。

以上所述是我在單幅作品中的圖像所蘊含的情感泉源。我所
追求的,不只是顯露於外的、有限的泉源,我更重視的是在那水
源深處,也就是潛意識、無意識,或是本能、純生物性現象等,
屬於永難完全看透的幽暗國度的部分。

不過,一幅畫中總有許多需要補充、需要修改、限制之處,
最後還是要將它整合,從種種要素中決定最後呈現的形象。(班

班尚
現代美國音樂系列習作
1955　紙上水彩
32.7×32.2cm
私人收藏

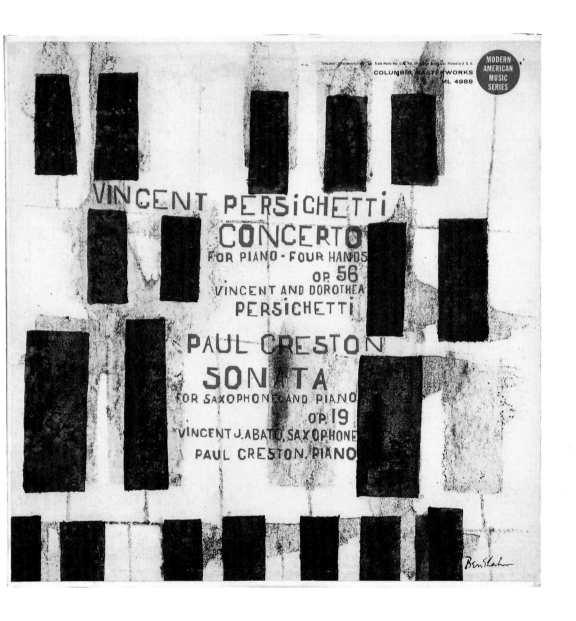

班尚
「**現代美國音樂系列，**
Vincent Perisichetti/
Paul Creston」，
紐約哥倫比亞唱片
1955　31.5×31.5cm
沼邊信一氏藏

尚著《畫的傳記》）

〈公羊角笛與七燈燭台〉

　　在基督教中，有一個從安息年的原理加以延長的規定，那是
五十年一次，向所有的以色列人宣布自由的訊息，奴隸可以被解
放，買來的土地需還給原所有者。雖然以色列人都已遵守每七年

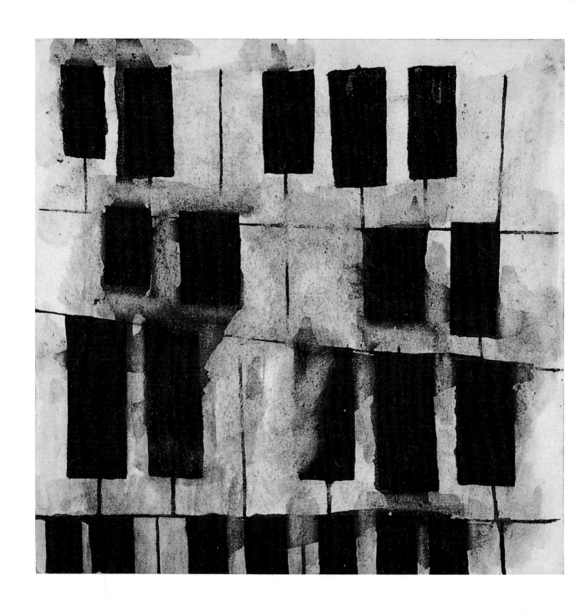

一次的安息年，而第七個安息年，即第五十年則尤其特別。在這
一年裡，菜園不播種，不拔除田裡自然生長的植物，將它留給貧
窮的人食用。這個年叫做猶貝爾（yobel, jubilee），原意是指「愉
快的叫聲」。由於在這年的開頭，會吹奏公羊角（yobel）來通知
大眾，因此這一年又被稱為「猶貝爾年」。

　　七燈燭台是在猶太教聖殿中所使用的燭台，現在的猶太教教
堂中所用的燭台燈數則沒有統一。

班尚
現代美國音樂系列習作
1955　紙上水彩
33×31.2cm　私人收藏

班尚　**第二個春天**
1956　墨水、紙
49.5×36.2cm
明尼蘇達美術館藏

幸運龍

　　1954年3月1日，美國在南太平洋比基尼環礁水域進行水底爆破實驗，結果造成正在附近水上作業，日本靜岡縣燒津港所屬的鮪釣漁船「第五福龍丸」船員23人受傷，其中一人久保山愛吉（當時40歲）死亡的事件。由於這個事件是水底爆破實驗以來

班尚　**考慮買房子中的一對夫妻**　日期不詳（1950年代？）　紙上黑墨水　49.8×38.1cm　紐約席德德意志畫廊藏
班尚　**三個笑匠**　日期不詳（1950年代？）　紙上黑墨水　97.7×63.8cm　日本大川美術館藏（左頁圖）

班尚　**他們的器具**　1957　紙上墨水　12.5×19cm　第五福竜丸基金會藏

班尚　**出**　1956　墨水　13.5×23.7cm　德州大學奧斯丁分校藝廊藏

班尚 「**班尚，福格美術館**」海報 1956 紙上照相膠印 28×22.8cm 私人收藏

班尚
普里阿普斯的憂傷
1957　23.1×15.1cm
福島縣立美術館藏

首次發生人員傷亡，因此引發全世界的震驚。

　　班尚與這個主題的關聯，是因為萊普（Ralph Eugene Lapp）在《哈潑雜誌》（1957年12月號、1958年1月及2月號）上發表名為「幸運龍的航海」文章中提到這個事件，班尚要描繪插圖而有所接觸。他在作畫的過程，深覺應讓世人從這個事件中了解它的意義，以及所帶來的影響，於是在1960年特別造訪日本的燒津港等地，調查事情的經過，過沒多久就發表11幅與這個事件相關的系列作品〈幸運龍〉。

哈馬紹

　　生於瑞典的哈馬紹（Dag Hjalmar Agne Carl Hammarskjöld, 1905～1961）於1933年擔任斯德哥爾摩大學教授，1936年任瑞典國家銀行總裁、財政部副部長，由於他嫻熟國際事務，後來又擔任外交部經濟顧問、OEEC（歐洲經濟合作機構）主席代表，1953年

班尚　**科學家**　1957
絹版畫、手上色、紙
29.2×25.4cm
紐澤西州博物館藏
（右頁圖）

181

班尚　**珊瑚島之獸**
1957　紙上墨水
19.7×25.4cm
私人收藏

任聯合國祕書長。1956年以後擔任中東停戰特使，並為解決蘇彝士運河問題、匈牙利問題而效力。1961年，由於剛果發生動亂而前往調停的途中，在尚比亞的恩多拉附近，飛機發生事故而意外死亡。死後為感念他對人類的貢獻，獲頒諾貝爾和平獎。

　　〈達格・哈馬紹〉是班尚於1962年受斯德哥爾摩的瑞典國立美術館委託，而創作的作品。

班尚　**餘波**　1957
墨水墨汁
19.1×25.4cm
第五福竜丸基金會藏
（左頁上圖）

《馬爾特的手記》

　　德國詩人里爾克（Rainer Maria Rilke, 1875～1926）的唯一一篇長篇小說，是綜合他在1904年到1910年所寫的幾個片段而成，這不但是他創作生涯的總決算，也是德國小說史上很重要的作品。里爾克於1901年與雕刻家克拉拉・維絲特赫夫（Clara

班尚　**醫院裡**　1957
紙上墨汁　23.4×24.9cm
第五福竜丸基金會藏
（左頁下圖）

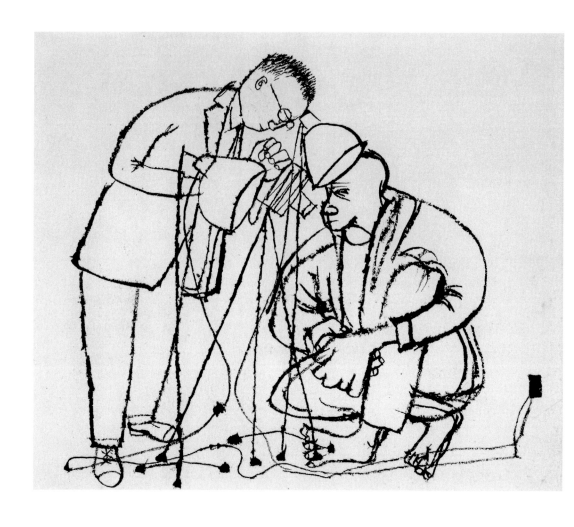

班尚　**攝影師**
1957　紙上墨水
15.6×18.1cm
第五福竜丸基金會藏

Westhoff）結婚，婚後育有一子，但後來因經濟因素而讓岳家照顧
妻兒，自己一人於1902年8月前往巴黎居住。在他孤獨的生活中，
不斷的思索存在於人世間的愛、孤獨與死亡等問題。《馬爾特的
手記》是里爾克把在巴黎時期的日記、書信、備忘錄、片段的感
想等等加以集結成冊的手記體小說，他透過故事主角馬爾特（生
於丹麥貴族家庭的年輕無名詩人）說出作者內在的思想與感悟。

　　〈根據萊納・馬利亞・里爾克的《馬爾特的手記》：為著一
行詩……〉是班尚從《馬爾特的手記》獲得靈感而創作的24幅石
版畫集，其中包含兩幅書本的扉頁圖。班尚認同里爾克將詩視為
個人經驗的傳達而非情感的說法，他似乎為了印證這個觀點，讓

班尚　**出發之港**　1957
紙上墨水　24×33cm
第五福竜丸基金會藏

這個版畫集在他死前的1968年完成。各個作品均搭配《馬爾特的手記》中的文字，佐以他領悟後的畫作；每個畫題也是從下方文字的內容引用而來。

　　「為著一行詩裡，有許多的城市、許多的人、許多不得不看的書籍，許多不能不知的禽獸。不能不感受到的振翅翔翔的羽翼，不能不去探究的晨曦綻放又羞怯低垂的小小花草。還有那些未知國度的道路、意料外的邂逅、遠道而來卻可見的別離——那是少年所殘留的白日所思，雖然帶來了喜悅，卻因不甚通曉而感到悲淒。那是少年時期的病症，眼看著種種深刻重大的變化所帶來不可思議的反應。在寧靜的屋裡度過一天。海邊的早晨。海的姿態。那兒的海，這兒的海。旅人凝望著滿天星斗，隨即光芒消逝的夜空。這些是詩人才有的思緒。然而，若全盤考量後，其實也沒有什麼。一夜似前一夜的在寢室裡。產婦的叫聲。裹著白衣

185

班尚　**死去的他**
1957　紙上墨水
26×19.7cm
第五福竜丸基金會藏

沉沉睡去，等待肉體回復的產後女子。詩人不禁為此思索再三。
走向死亡的人們不得不靠在枕上，冷風陣陣的從窗子的縫隙呼嘯
著吹進守靈的廳房。但這樣的追憶又有何意義。追憶多時，日後
又不得不將它遺忘。然後又要以莫大的忍耐，等待思緒再一次歸
來。再想也無益。追憶成了我們的血肉、成了雙眼、成了表情、
成了不知的名字，到最後已經無法與自身區別了。僅僅是剛開始
的小小偶然，讀了一首詩篇前面的文字，卻從心裡深處湧升如潮
水般的思緒。」（《馬爾特的手記》）

班尚 **船主** 1957 紙上墨水 14×12.1cm 第五福竜丸基金會藏

跨越媒材的藝術家班尚

　　1947年9月30日，紐約現代美術館（MoMA）揭開了班尚的展覽序幕，當時這位藝術家才49歲。以這樣年輕的年紀在MoMA舉辦個人展覽，著實是件非凡的成就，也證明了班尚在當時受到的熱烈矚目。展覽全面的集結班尚過去的創作，包括他的沙柯與凡且第系列、繆尼系列，以及一系列的海報、壁畫草圖與攝影照片。然而，策展人索比（James Thrall Soby）與班尚本人，對於展出攝影作品的方式顯得小心翼翼。他們認為應避免過度強調攝影作品與其他圖象作品之間的關連，以免影響了班尚的聲望。

　　這樣的顧慮其來有自。1946年，「抽象表現主義」一詞在美國誕生，當時年輕的帕洛克正開始他的滴畫創作。將攝影與受它們啟發的作品一併展出，在新抽象運動正萌芽的當下，並不是個理想的時間點。因此，他們自然會擔心，評論家是否會認為班尚的創作缺乏原創性與創意發想的過程。索比在這方面的想法是正確的。結果是，班尚的作品與攝影之間的關連，雖然被大家所知悉，卻無法在展覽中完全的被探究，即便是在展覽結束多年之後。

　　班尚的第一批攝影作品，是任職於農業安全管理局期間，

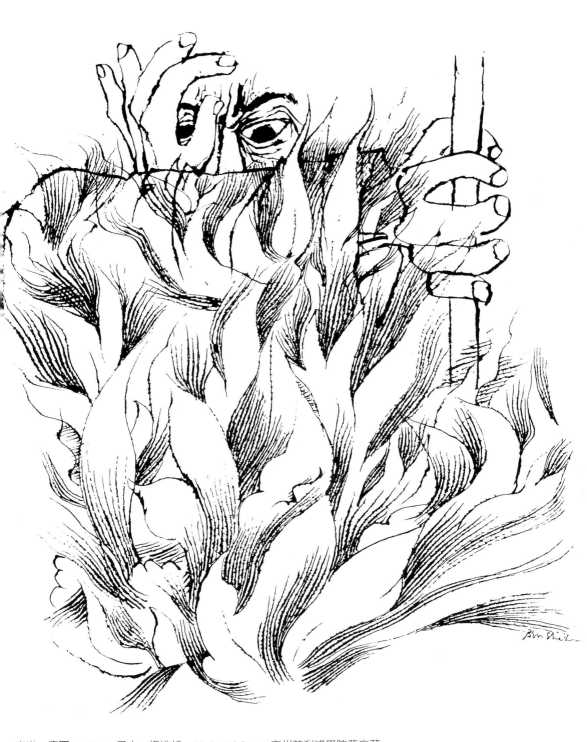

班尚　**摩西**　1958　墨水、織造紙　66.8×48.6cm　麻州菲利浦學院藝廊藏

班尚　一二三
1958初版
26×19.5cm
福島縣立美術館藏

在美國南部與中西部拍攝的。然而，1970年，哈佛福格美術館
的「攝影師班尚」展覽後的那年，班尚的妻子捐出五千張額外的
攝影照片，證實班尚私下收藏了大量的影像作品。此舉讓他的攝
影作品獲得了更廣大的注意，相關的研究也全面性的展開。一直
到2000-2001年，由當時在福格美術館擔任攝影策展人的黛柏拉·
馬丁·高歐（Deborah Martin Kao）策劃的展覽「班尚的紐約：現
代攝影」，班尚的攝影與繪畫之間的關係才真正被認真的探究。

班尚　〈一二三〉素描
1958　紙上墨水
私人收藏（右頁圖）

191

班尚 「便宜歌劇」海報 1958
紙上照相膠印 63.6×45.6cm 私人收藏

班尚 〈一二三〉素描 1958
紙上墨水 24.5×18.4cm 私人收藏

班尚 〈一二三〉素描 1958
紙上墨水 30×45.4cm 私人收藏

班尚 〈一二三〉素描 1958
紙上墨水 30×45.4cm 私人收藏

班尚 〈一二三〉素描 1958 紙上墨水 98.4×64.8cm 紐約惠特尼美術館藏（右頁圖）

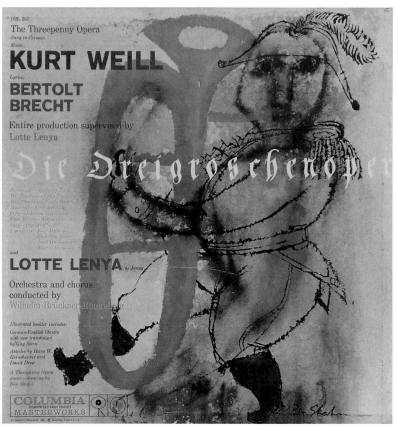

攝影與班尚的畫作之間的關係，自他作為畫家的前幾年便已被注意，但自從在MoMA的展出之後——1940年晚期，抽象表現主義擄獲藝術界認可的時期——才展露前所未有的豐富發展。班尚不僅是依據他自己拍攝的照片作畫，也非常善於運用別人的攝影作品，他建立了一個從報紙、雜誌等處的剪報資料庫。這個資料庫為他的繪畫與版畫創作，提供了不可或缺的資源。以下逐項介紹的說明，可使讀者認識班尚使用攝影照片的方法，並思考藉此傳達的訊息。

1. 沙柯及凡且第系列

　　班尚以他在1931-32年的沙柯與凡且第系列奠定了他的知名度。1920年，沙柯與凡且第是來移民自義大利的極端份子，兩人

班尚
「庫爾特・威爾，便宜歌
德國菲利浦斯唱片
1958　31.1×31.3cm
沼邊信一氏藏（右上圖）

班尚
「庫爾特・威爾，便宜歌
東京哥倫比亞唱片
1968　32.5×32.4cm
沼邊信一氏藏（右下圖）

班尚
「庫爾特・威爾，便宜歌
紐約哥倫比亞唱片
1958　31.7×31.7cm
沼邊信一氏藏（左上圖）

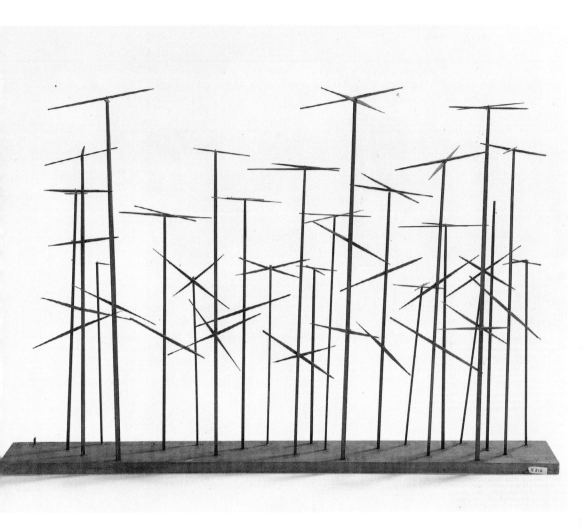

班尚　**天線**
1958　木頭
96×144.5×15.3cm
私人收藏

在1920年因涉嫌在麻省的一場武裝搶劫與謀殺案被捕。儘管對兩人是否有罪的調查不充足，兩名男子還是在1927年被處以死刑。深信這個錯誤的法律判決是源於對移民的偏見，以及政府欲鎮壓革命想法的企圖，班尚創作了23件作品組成了〈沙柯與凡且第受難圖〉，以表達他對於不公義的強烈抗議。他利用各式各樣的材料創作這些畫作，包括報紙與雜誌，並且可發現有許多此系列作品的來源照片。若我們比較〈四位檢查官〉與其來源照片，將發現班尚是很忠實的複製著這張照片。這是他運用攝影照片的重要特色，包括隔年的〈繆尼〉系列。然而，我們也必須留意這些圖

班尚
「貝多芬，第九交響樂」
紐約德加唱片　1959
31.3×31.3cm
沼邊信一氏藏

象裡蘊藏的刻意的失真。在〈四位檢查官〉裡，班尚在畫作的背景做了大幅度的變動。直挺威嚴站立著的檢察官身後，有一道以不平衡的透視畫法繪成的磚牆，引發出似有歪曲感的心理氛圍。彷彿，這幅畫作正暗示著所謂的「社會正義」，無法永遠都有一堵直挺堅固的石牆捍衛著。

2. 華沙

　　班尚的資料庫裡有從政府與新聞局得來的照片，包括FSA，也有從報紙與雜誌剪下來的照片。大部分的照片都是在1930-1940年期間蒐集的。班尚將這些照片以類別與主題作劃分，使它們能作為創作的清晰靈感。這個資料庫隸屬華盛頓的Smithsonian美國藝術協會檔案庫，傾訴著班尚的藝術創造手法的美好故事。

班尚　**面具**　1959
紙上絹網印花
67.5×52cm
多摩美術大學藏（右頁圖）

「罷工與警察」是資料庫裡其中一個類別，在一張應是從報紙或雜誌裁剪的照片上，一排男子帶著痛苦的神情垂著頭。拍照的日期不明。根據照片下方的文字說明，這群人被美國政府指控在布魯克林的海軍庭院前非法經營釀酒廠。這些男人無一不流露出悲傷，但其中有一個男子特別突出，他以握緊拳頭的雙手抱著頭。這個事件無庸置疑的顛覆了這個男子的人生，他豐富深切的絕望表現，著實吸住了觀者的目光。

班尚在1951年的〈有單簧管和錫號角的構圖〉中沿用了這名男子的悲慟動作。他以黑色的線條刻畫著繃緊、哀傷的緊握的力道，在一排的單簧管後方的背景隱約浮現。我們無從窺見這應該是位樂手的男子的臉龐，但可從他的姿態清楚的感受他的痛苦。然而，在這張作品裡的姿勢底下的痛苦，與原照片姿勢底下的痛苦是全然不同的，這裡的挪用與先前提及的，沙柯與凡且第系列是不同的。班尚擷取了照片裡的這個姿勢，作為痛苦的表達方式，再將此置放在迥異的脈絡之中。那麼班尚的這件作品，男子痛苦的來源為何呢？班尚的脈絡又為何？

在這個時候，班尚創作了好幾件和音樂家有關的作品。其中一件為〈小提琴手〉，彈奏的男子眉頭緊蹙，彷彿正被某件事情苦惱著。在另一處班尚寫下，「就我的觀察，歌曲不會來自無憂無慮的臉龐，相反的，美麗的聲音，細緻又柔軟，小調、臨時符號等，都需要歌唱者的絕對的專注。而這種專注會在臉部產生近乎苦惱的神情。」由此，我們可以發現他欲表達的主題是創作裡無可避免的痛苦，不管是創作音樂或是藝術。若在〈有單簧管和錫號角的構圖〉中緊握的雙拳中傳達的苦惱，是藝術家在創作過程中所生，我們也就不難想像，這苦惱也許是畫家自己的。隨著抽象繪畫逐漸受到矚目，班尚必須為自己的創作找出一個不同的方向。這是在1951年的情況。在這個時候，將班尚筆下的雙拳解

班尚　**神的臉**
1950年代　紙上鉛筆
43×30.5cm
私人收藏

圖見200頁

班尚
有單簧管和錫號角的構圖
1951（右頁圖）

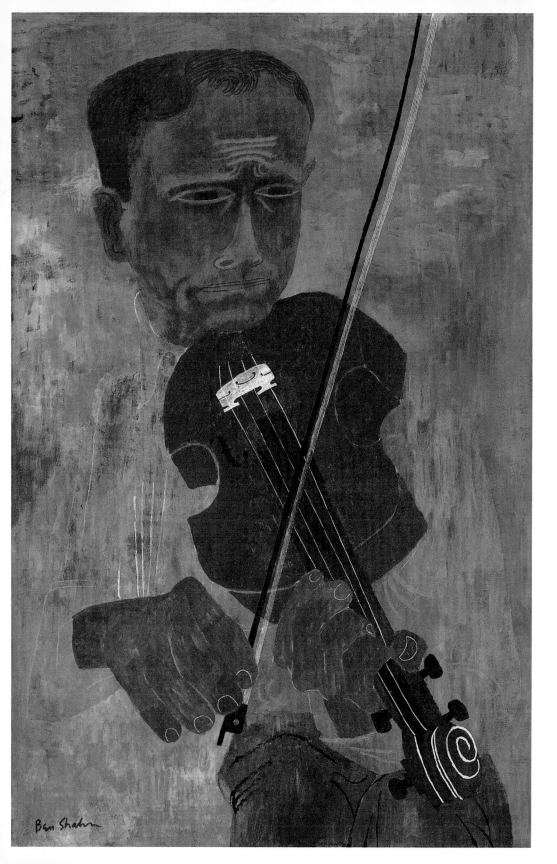

班尚　**自然**　1960前後　膠彩　75.2×59.7cm　班尚夫人收藏

班尚　**小提琴手**　1947　夾板蛋彩畫　101.6×66cm　紐約現代美術館藏（左頁圖）

讀為他自己的苦惱，是再自然不過的事。

　　1952年的〈華沙〉，這雙手再度出現。畫作的底部以紅色的希伯來語寫著「十位殉道者禱告詞」。1963年一幅構圖極相似的版畫名為〈華沙，1943〉，因此這些作品有可能都與當年的華沙猶太區的武裝暴動有關。在這件作品中的雙拳所象徵的痛苦，同樣的與來源照片，以及〈有單簧管和錫號角的構圖〉中的痛苦大不相同。

　　二戰期間，德軍建立起一個又一個的猶太居住區，將猶太人與社會隔離。他們在波蘭華沙蓋的居住區，據說是最大的一座。消滅波蘭所有猶太人的計畫「萊因哈特行動」，始於1942年。猶太人的武裝反動則是在隔年發生。然而，由於武器不足，他們很快就被鎮壓住，幾乎所有參與抗爭的猶太人都被送往集中營或是

班尚　**貓的搖籃**
1959　絹版畫
71.1×92.7cm
班尚夫人收藏

班尚　**華沙**　1952
紙上水粉畫
91.4×61.4cm
神奈川縣立近代美術館藏
（右頁圖）

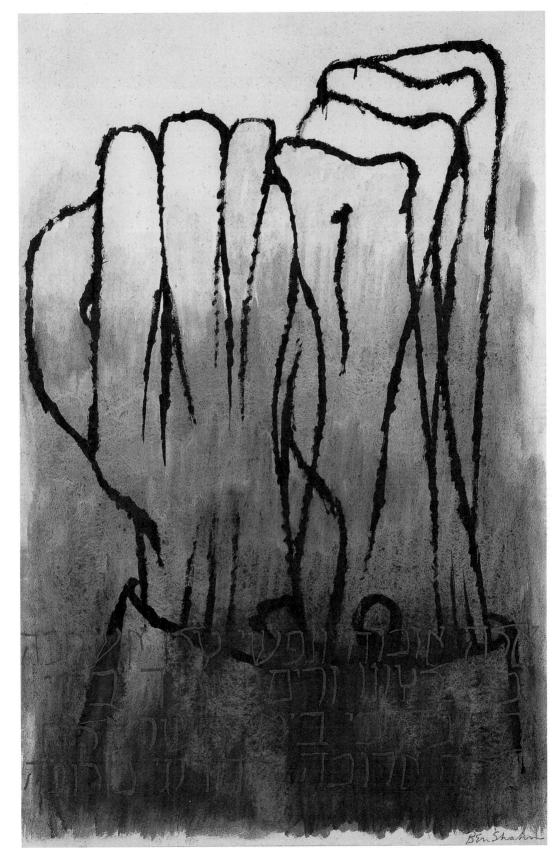

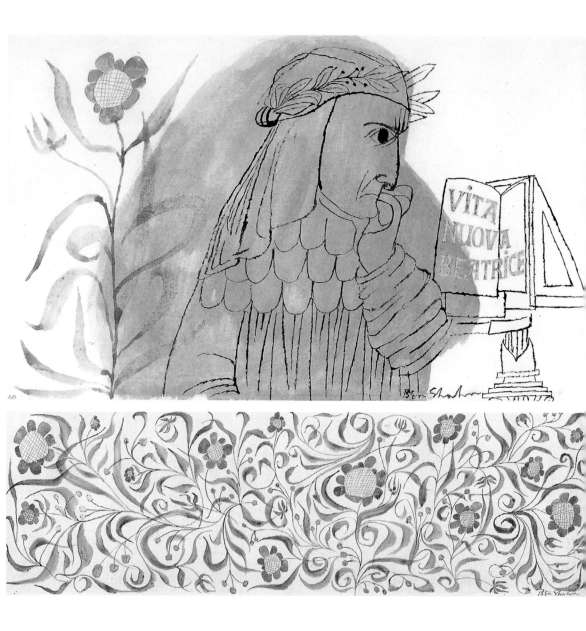

被處死。這個猶太區很快的便瓦解。

　　因為班尚鮮少在他的創作中直接觸及大屠殺的議題，這些作品顯得特別重要。這雙拳頭清楚的表達了社會的不公平之下的悲哀與深切的絕望。尤其是〈華沙〉裡的雙手，看起來像是從藍色的深水中伸出，在將它們拉回水中的力量，與急欲從水裡往上攀的掙扎之間，引發了圖象罕見的張力。班尚僅藉著手的姿勢，展

班尚　**但丁畫像**　1964
水彩、金箔、紙
38.1×50.8cm
班尚夫人收藏（上圖）

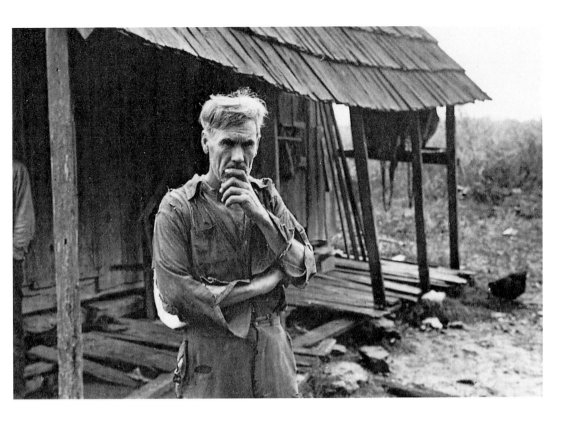

現如此靜謐卻巨大的人類情感，創造力著實令人驚豔。

　　按照這樣的方式，從大眾媒體擷取的圖片，可以在藝術創作中賦予新的意義，最終成熟為一個重要的核心概念，隨著每次不同的運用而改變。

3. 藝術家肖像

　　1930年期間，班尚將紐約、美國中西部與南部拍到的人物相片整理起來，集結成一組大型的攝影收藏。因此自然的，許多照片便化作他的繪畫靈感來源。當我們看著這些圖片，常會發現曾看過它們出現在班尚的插畫，或是其他作品中。最明顯的例子是山姆・尼柯斯（Sam Nichols），他是班尚於1935年，在阿肯色州拍下的一名農夫。

　　1935年10月，在一趟FSA的攝影之旅，班尚拍下四張尼柯斯的家的照片。其中一張特別有趣的照片裡，尼柯斯正好擺著一個雕

像般的姿勢。他對著拍照者投以的目光既嚴謹又安靜，散發一股深沉的意志力。班尚的同行者貝納爾達（Bernarda），詳細的描述著他與尼柯斯如何交談，說尼柯斯「流露出的正直與能量讓班尚印象深刻。」兩人的關係在這張照片裡便可窺知一二。班尚看似對尼柯斯印象極佳，而尼柯斯自己也很清楚。照片中的影像即是從雙方的情感連結中孕育而生。

尼柯斯的第一次現身是在班尚1946年的創作〈警告！通貨膨脹即是蕭條〉中。這張為工業組織國會政治行動組創作的海報，展現組織在羅斯福逝世後，對民主黨在參議院選舉的支持。畫面中的男子，以他巨大的工人手掌摀住嘴巴，帶著些許的困惱神情望向觀者。雖然圖象與原照片左右顛倒，但仍很明顯的是尼柯斯本人。他睜大的雙眼熱切的望向觀者，似欲吞下想說出的話語的模樣，與他嚴肅的神情成了對比。儘管生活在大蕭條的時代，這位男子仍保有自己的莊嚴。也正是這股神祕的能量源頭吸引了觀眾的目光。

班尚在創作上持續的引用這名以手摀口的男子的圖象，漸漸的衍生出象徵性的意涵。〈焦慮的時代〉最右方的站立男子便是其中一例。他樣貌的描繪是班尚創作的典型手法：極簡的線條，沒有畫出頭髮和耳朵。男子的一隻手托著下巴，另一隻手則靜靜的握住手肘。這個姿勢與1946年的海報裡幾乎一模一樣。只有一處不同：他沒有遮住他的嘴巴。

圖見209頁

紐約現代美術館的展覽展出〈焦慮的時代〉的兩件草圖。第一張草圖裡男子的雙手下放，第二張的手則擺在下巴處。由於第二張草圖的背景與完成作品較相似，因此可推估班尚在創作的過程中，將姿勢改變了。此外，這位男子並沒有摀住嘴巴，而是將他的手握緊放在嘴巴前方。雖然很明顯的，班尚描繪的是尼柯斯，彼此仍有著些微的差異，而且這些差異看起來也不像巧合。再來看看〈政客〉（圖見210頁）的草圖。這裡的人物以手摀口，另一端則是一名緊皺雙唇的托腮男子，如同〈焦慮的時代〉中的姿勢。兩者的差異相當明顯。那麼這位用手托腮的無名男子代表的是什麼？另一件1953年的草圖〈藝術家〉，與〈焦慮的時代〉同

班尚
警告！通貨膨漲即是蕭條
1946　攝影製版、紙
104.5×70.5cm
日本福島縣立美術館藏
（右頁圖）

WARNING!

INFLATION means DEPRESSION

REGISTER CIO VOTE

班尚 〈**焦慮的時代**〉素描 1953 紙上鉛筆 30×45.4cm 私人收藏

班尚 〈**焦慮的時代**〉素描 1953 紙上鉛筆 30×45.4cm 私人收藏

班尚 **焦慮的時代** 1953 紙上蛋彩畫 78.7×131.9cm 赫希宏美術館與雕塑公園藏（右頁上圖）
班尚 **天空** 1961 紙上膠彩 52.1×67.3cm 紐約甘迺迪畫廊藏（右頁下圖）

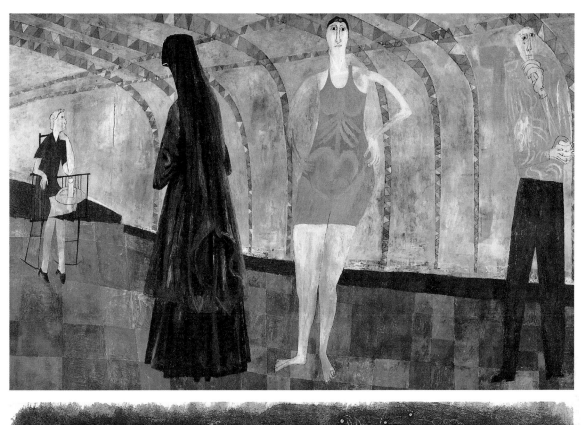

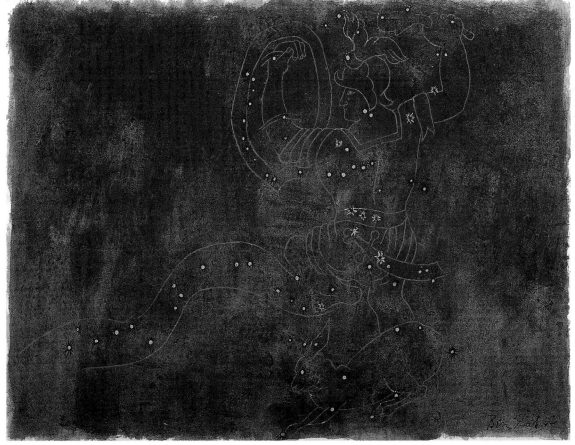

年創作。草圖人物的雙眉緊蹙，眼睛張大而嘴巴緊閉，以左手支撐住他的下巴。男子的另一隻手中握著許多畫筆，因此可斷定這人物是位畫家。這幅草圖在之後用於班尚撰寫的《繪畫生平》的封面，代表著這也是個自畫像。

現在回到〈焦慮的時代〉。這裡頭描繪著許多對比的觀念。宗教與世俗、黑與白、男性與女性、站立與坐著的姿勢、前與後。即使1950年的社會正往前邁向富足的未來的一大步，由冷戰與麥卡錫的反共產主義掀起的反對與紛爭，仍為接下來的十年投下人心惶惶的陰影。藝術家站在角落，意味深長的望著我們。他不正是個講述者，將圖象內的事件與我們相連接嗎？不久後，班尚針對「事物的現行方式」，寫下藝術家應該要具有「觀察的能力，理解真相的多方面細節，並能對社會持有具思考力的意見…以這個例子來說，他必須保持著時而超然，又深深介入的態度。」藝術家必須同時置身於社會裡頭與外頭。從這樣的位置，藝術家便可將大眾可識別的形式賦予在某物上，藉由移情的方式傳達訊息。若是這樣，那麼那個站的遠遠的，凝視著我們的人物，就必定為扮演這個角色的藝術家。而班尚更改了這名男子的姿勢，也許不就是希望將他對藝術家在社會上的作用的想法，灌注在〈焦慮的時代〉這件作品中？

班尚自1968年起創作的石版畫〈綻放的畫筆〉圖象來自他的〈藝術家〉草圖。畫中人物沒有瞳孔，但有兩道深黑的眉毛。這名男子緊握著一把畫筆，像似一把黑色的火燄。這位藝術家散發出堅定的決心，即使正對抗著自己的猶豫。儘管這裡的差異甚至延伸到職業上，這個圖象與阿肯色州的尼柯斯之間，是否有著根本的改變？這位激起青年班尚的同理心的佃農身影，透過了許多媒材的修飾，在三十年後，化為藝術家的自畫像。

最後是班尚的作品中的卷頭插畫〈為了一段…：來自布里格手記〉。這個圖象沒有雙拳也沒有畫筆，僅是藝術家的認真神情，而他無疑的正要寫第一首詩。這個圖象超越了藝術家，展現了一個更重要的事物：男子自己。畫中的簡約線條即涵括了所有的意義，成為了這一系列圖象的最適切的終點。

班尚　**政客**　紙上鉛筆
私人收藏

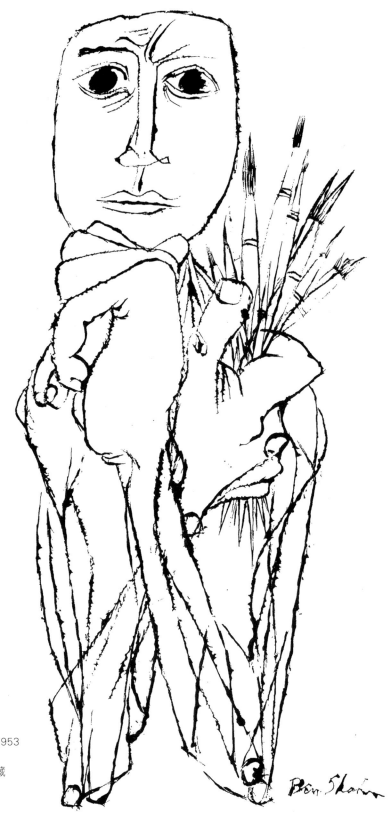

班尚　**藝術家肖像**　1953
墨水　66×50.2cm
麻州衛理學院博物館藏

Ben Shahn

班尚　**男童節**　1962　蛋彩　96.5×64.1cm　猶森女士私人收藏

班尚　**綻放的畫筆**　1968　紙上石版畫　100.6×67.6cm　私人收藏

213

Greetings from the Shahns

班尚　**鴿子飛翔**
1960年代　攝影製版
25.4×32.7cm
私人收藏

4. 跨媒材藝術家

目前為止已探討了班尚作為跨媒材藝術家的三個範例：研究某個事件，再忠實的將他發現的照片材料轉化為藝術；從他豐富的檔案庫中選取圖片，納入自己的創作；以及用他自己的攝影圖象創作。〈華沙〉與〈藝術家肖像〉展現了攝影與繪畫的關係，在班尚1940年代後的創作特別引人矚目。然而，如同一開始提到的，這樣的表現與當時藝術界的主流，也就是抽象表現主義等運動背道而行。為何班尚會有這樣的選擇？這樣的選擇又告訴了我們什麼？

1950年早期，班尚擁有許多表達對藝術的看法的機會。他所拒絕的是藝術純粹作為形式的一種的概念。班尚深深的感嘆一直以來，藝術的形式與內容被扭曲的分離，而兩者都應該是必

班尚 **字體愛悅** 1963
26.1×34.9cm
福島縣立美術館藏

須的,甚至,「內容」在分裂中,像是罪犯一樣的被看管。更具體的說,他認為抽象繪畫與非客觀繪畫的形式與內容分離,完全忽視了對人類的觀察。在藝術中將內容與形式一併表達,是否不再像以前那樣被認為是不可或缺的了?

如果是這樣,那麼該表達什麼?班尚認為「人類是終極的價值」。不是在社會中被消費的人的圖象,而是人自身的價值、生活、身邊的人們,以及影響著他的環境。班尚認為這即是身為藝術家的義務,要深切的表達給那些將藝術視為自身的價值所在的人們,這是無法以任何東西替代的,也因此創造了一定程度的同理心或是身分認同。因此,班尚選擇的方法是藉著符號傳達的形式─「表現形式,內容的體現」。他的目標為創造嶄新的、共享的符號。人們藉著符號溝通,得以共享價值。如果是這樣,今日的人們是如何創作符號的?它們「必須是最平凡普通,來自人類當下的日常生活中」,班尚寫道。例如,一雙鞋子。不能是個模型鞋子或是無缺陷的鞋子,而必須是某人曾穿過的鞋子。為什麼?因為那些我們都認識的東西,它們無法被標準化或統一化,而必須是個人且特定的。

此處醞藏著班尚使用攝影照片的理由。為了創造符號,先觀察平凡的事物是很重要的。對此,照片便非常的實用。這想必是他累積了大筆的資料庫的原因。他從這些材料理細心挑選出的照片,化身成為創作新符號的靈感來源。尤其是從真實生活捕捉到的堅忍不拔,更是具有說服力的當代象徵。藉此,班尚試圖重建已經沒落許久的人道主義,重新宣揚個體的價值,也挑戰著與他同期的,那些已對內容失去興趣的藝術家們所採取的方向。在班尚作品中攝影與繪畫的連結裡,我們可以看見他對藝術的看法:必須仔細的觀察現實,也唯此才能達到終極的目標─表現人類的價值。班尚從不會受困於媒材的階級落差,而是自由的移動其

班尚　**彩色線條**
紙上水彩　30×30cm
私人收藏（左上圖）

班尚
有黑色輪廓的彩色線條
紙上水彩　34×39.5cm
私人收藏（右上圖）

班尚
「舒曼，讚賞尚等人」
紐約哥倫比亞唱片
1970　32×31.6cm
沼邊信一氏藏

班尚 「早已預見的別離」素描 1968 紙上鉛筆 43×30.5cm 私人收藏

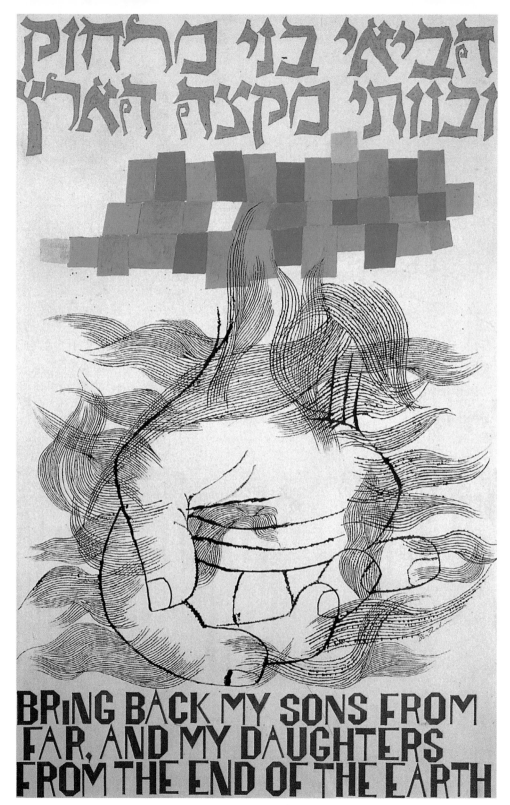

班尚 **把我們的兒子從遠方帶回來吧** 日期不詳（1960年代？） 紙上膠彩 101.6×66.7cm
紐約泰瑞丁法斯畫廊藏

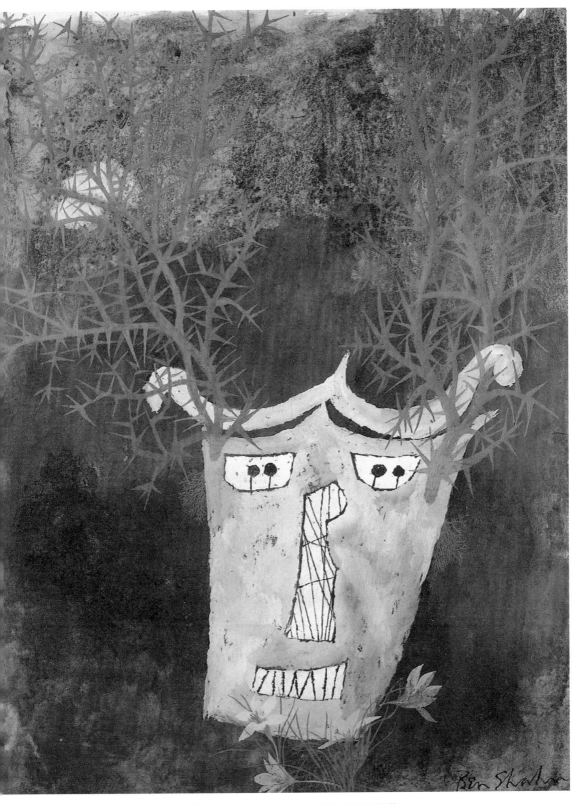

班尚　**分流的水（慾望）**　1965　水彩、膠彩　67.3×53.3cm　紐約論壇畫廊藏

班尚　**所有一切美的事物**　1965　絹版畫、手上色、紙　66×97.2cm　紐澤西州博物館藏

班尚　「**生命之樹**」習作　1963-64　紙上鉛筆　28×204cm　私人收藏

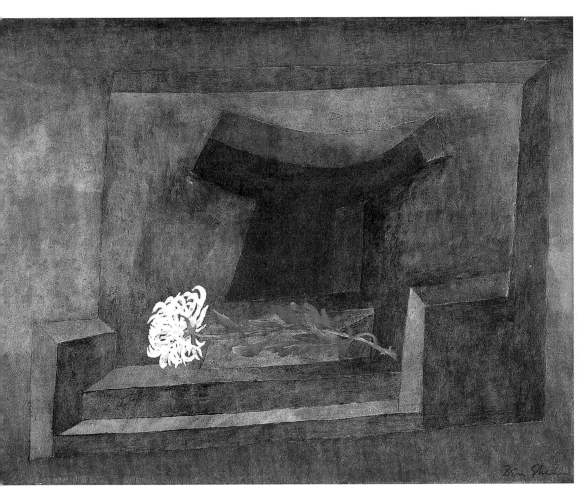

班尚　**為什麼？**　1961　紙上水粉畫　49.5×64.8cm　大川美術館藏

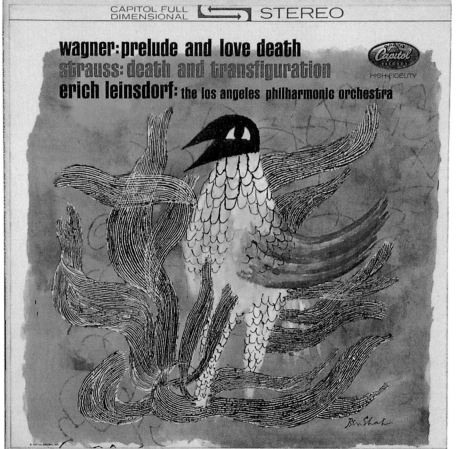

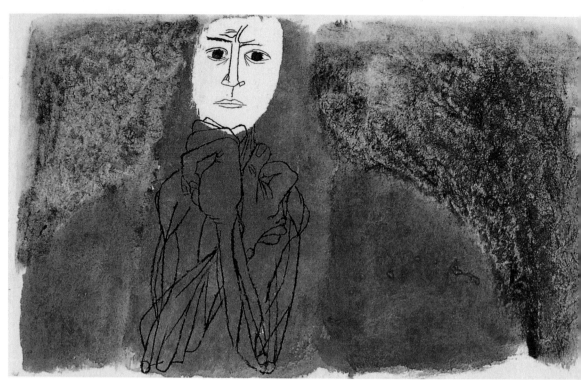

THE ODYSSEY LIBRARY

Love
Sonnets

SELECTED AND WITH
COMMENTARY BY

LOUIS
UNTERMEYER

ILLUSTRATIONS AND CALLIGRAPHY BY

BEN SHAHN

I send you here a wreath of blossoms blown,
And woven flowers at sunset gathered,
Another dawn had seen them ruined, and shed
Loose leaves upon the grass at random strown.
By this, their sure example, be it known,
That all your beauties, now in perfect flower,
Shall fade as these, and wither in an hour,
Flowerlike, and brief of days, as the flower sown.

Ah, time is flying, lady – time is flying;
Nay, 'tis not time that flies but we that go,
Who in short space shall be in churchyard lying,
And of our loving parley none shall know,
Nor any man consider what we were.
Be therefore kind, my love, whilst thou art fair.

班尚　**獻給你繁花**（〈情詩〉的原始畫）　1964　紙上水彩　19×32cm　私人收藏

班尚　**固執與驕傲**（〈情詩〉的原始畫）　1964　紙上水彩　19×32cm　神奈川縣立近代美術館藏（左頁上圖）

班尚　**情詩**　1964　10.7×16.8cm　福島縣立美術館藏（左頁下圖）

225

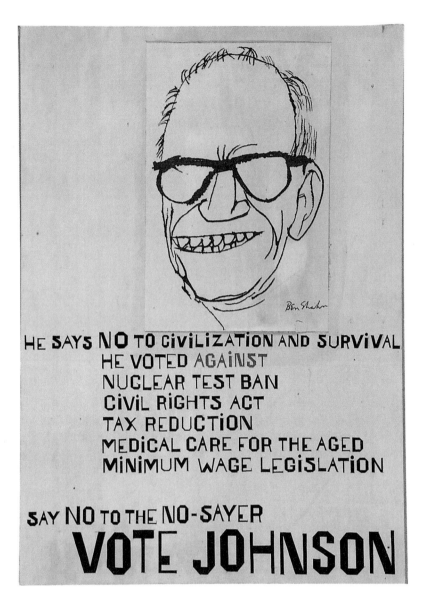

HE SAYS NO TO CIVILIZATION AND SURVIVAL
HE VOTED AGAINST
NUCLEAR TEST BAN
CIVIL RIGHTS ACT
TAX REDUCTION
MEDICAL CARE FOR THE AGED
MINIMUM WAGE LEGISLATION

SAY NO TO THE NO-SAYER
VOTE JOHNSON

班尚
「對不說者說不」海報設計
1964　紙上墨水拼貼
67×54.5cm
私人收藏

間，始終思考著他應該表達的。他確實是位超凡的藝術家。「在
藝術中，還有太多有關於人與其環境該被認識。我們可以期待在
這樣的努力下，人道主義的復甦。在這個幾乎埋沒在機械化與氫
彈底下的世紀，我個人，認為這樣的目標是首要的。」

　　即使是現在，六年後的今天，我們仍應該好好深思班尚的這
段話。

班尚　**盲眼植物學家**
1963　紙上石版畫
67.6×52cm
多摩美術大學藏
（右頁圖）

226

A.MANARANCHE BRAY.LITH.

Ben Shahn

227

班尚的社會廣角鏡

——捕捉日常生活的隨拍影像

在美國大蕭條的漩渦裡儉樸度日的那些日子哩，藝術家與社會運動者班尚（1898-1969），與他最親密的好友，知名的美國攝影師沃加·伊凡斯（Walker Evans），踏出了合租的工作室，前往下東城捕捉日常生活的隨拍影像—在紐約的人行道上上演的「生活劇場」的場景。他與世界各角落窮困的移民工人合作，其中絕大部分的工人仍根植在舊世界。下東城區是班尚非常喜愛的地方，自他小時候就對這裡再熟悉不過，1910年代晚期班尚在Beekman街的一間版畫商舖擔任版畫師傅的學徒，這裡離Fulton街上人聲鼎沸的商業區僅有幾條巷弄之隔。

完成版畫商舖的訓練後的十多年後，班尚已經處於創作臻至成熟的起點，他塑造了個人的招牌繪畫風格，將從攝影照片中擷取的細節，與誇大不實的比例及大膽的空間組構結合。有感於1930年間西方文化在經濟、社會與政治上的動盪，班尚變的越發激進，他放棄了1920年晚期在歐洲研讀藝術時浸濡的現代主義風格，立志找尋新的藝術表達語彙，以提倡對無產階級勞工的同理心與關注。班尚在曼哈頓的人行道上，尋獲無數令人折服的視覺證據，以此來部署、顛覆被他視為造作，忽視了當下艱苦、喪失

班尚
「**我可以告訴你一件事**」
海報　1964
紙上絹網印花
103×67.5cm
私人收藏（左頁圖）

班尚　**紐約比利克街**
1932　早期銀版
14.9×22.5cm
紐約影視藝廊藏

希望的生活的前衛創作手法。伊凡斯曾形容，他與班尚花了非常長的時間，吸取下東城區的「生活的氛圍」。班尚藉著走訪拍攝那裡充滿戲劇性的生活過程，奠定了出於社會動機的藝術風格，深植在雙眼親見的具體紀錄，和勞工階層每日的艱辛生活的紀念之中。班尚在往後的四十年，始終都採取這樣的創作手法。

　　班尚越來越熱切的將藝術視為一項促發社會與政治改革的工具，他不只一次的強調他作品中的訊息遠勝過作品的表現方式：「我是個社會畫家或攝影師…對我來說，要在攝影與繪畫中做出區隔是很困難的，兩者都是圖象。」1930年初期，班尚以報章雜誌中的影印照片作為繪畫與諷刺漫畫的重要材料，攝影便開始吸引了他的注意。班尚深受報導的淺薄美感的吸引，並且，1934年當他加入了社會紀錄手法的先鋒部隊時，他仿照了報導的手法，以他拍攝的照片「速寫」下東城區與曼哈頓其他區域勞工

班尚
紐約五位戴著帽子的工人 1932 早期銀版
17.5×24.1cm
紐約影視藝廊藏

抗議與貧困的生活場景。班尚的社會視野的早期推進，也因此全然的納入對無產階級的社會正義的承諾，與對大眾媒體的文化力量的注意─尤其是新聞照片。

　　班尚捨棄當時大部分的藝術攝影採用的正統大片幅攝影，像個業餘愛好者般使用手握的35釐米的徠卡相機。這種小而輕的相機，使他能在擁擠的紐約市區自由移動，記錄那裡的日常生活而不引起人們的側目。班尚將他的相機水平置放，並常以眼睛的高度近距離的拍攝，使得觀看照片的人彷若置身在都會場景的迷霧中。此外，他也經常使用直角觀景器，這是一種連接在相機上的潛望鏡，使他看起來像是往正前方看去，但實際拍攝的是與它相垂直的場景。班尚自比為「勞動者」，他創作的圖象充滿同理心，而非剝削他的創作題材，他的作品卻也在監視的道德層面

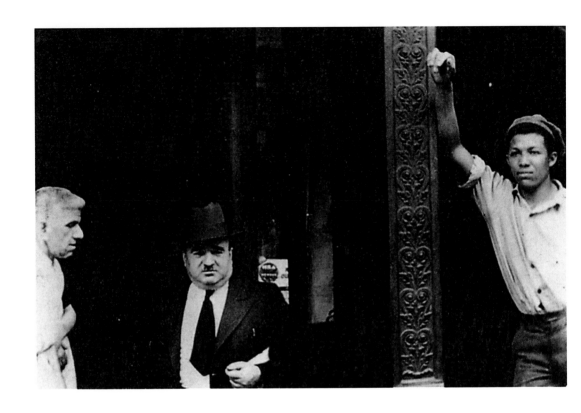

上引發了質疑的聲浪。對這樣的批評，伊凡斯將攝影導回至杜米埃（Honoré Daumier）作品中的技術性與社會意涵，以此證明他們對直角觀景器的使用是合理的。伊凡斯堅稱他與班尚對於使用這項儀器「感到心安理得」，「因為我們認為，我們是在杜米埃與他的〈第三等車廂〉的偉大傳統之中創作。」1930年期間，杜米埃在美國的確是富有政治動機與社會關懷的藝術家們心目中的重要典範。

　　1935至1938年間，當班尚為支持他擁護的新政，替政府的重建局與農業安全局拍攝了上千張的美國南部郊區和中西部的紀實攝影時，他仍持續的使用直角觀景器。儘管他的攝影作品在1940年時炙手可熱，他依然常回顧自己在1930年集結的攝影資料庫以尋找靈感與資源，他也繼續間歇的拍照，在一趟亞洲的旅行，包括1960年前往日本，一系列不甚知名，卻非常強大的作品在他手下的徠卡相機誕生。儘管如此，少數班尚在早期的評論家，卻盡

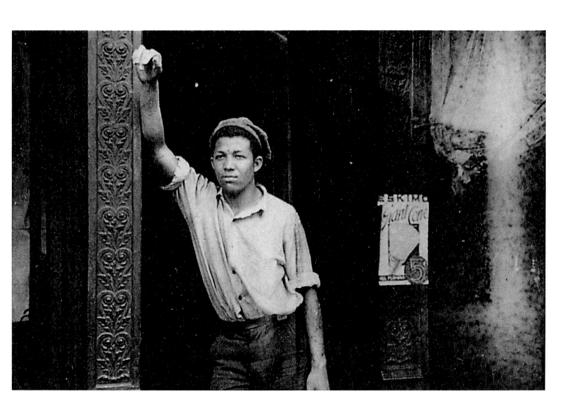

班尚　**紐約市下東城區**
1933-34
明膠銀鹽相紙
福格美術館藏

可能的忽略，或是侷限了他的攝影活動的重要性。因此，班尚
豐富的攝影作品，在他1969年逝世時，並不被視作是他的藝術資
產，雖然班尚在上頭簽名、附上作品標題，也裱了框，將全部做
為他自己的個人收藏。

　　班尚對他的攝影作品充滿創造力的運用，在他深具力量的紀
實攝影中互連的「來世」中無比鮮明的嶄露。1933-34年間，班尚
在曼哈頓下東城區人行道上，以相機捕捉了一位非裔美國工人的
身影。班尚快動作的連拍三張以上這位男子的照片，但他只在其
中一張簽名貼裱，藉此表明這是個有版權的已完成藝術品。照片
裡的水平構圖被一根葉狀鏤刻鐵柱垂直的劃分，在視覺上，將左
手邊一位矮胖、穿著西裝打領帶、戴著軟呢帽的商務人士所在的
空間，與右手邊將袖子捲起、繫緊皮帶、戴著貝雷帽的瘦長工人
所處的空間相分隔。班尚激進的聚焦處，將這兩個男子置放在分
隔的壁龕中，因此不僅強調了它們在外型上突兀喜感的差異，也

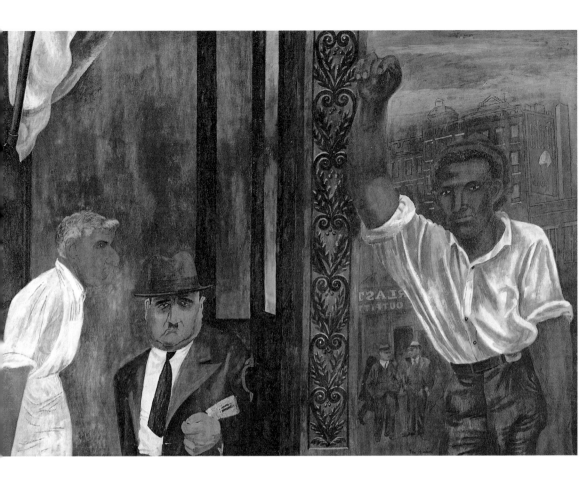

班尚　**三個男子**
1939　紙上水粉畫
45×76.8cm
福格美術館藏

班尚
肉店前面的四位男子
1932　早期銀版
15.6×23.2cm
紐約影視藝廊藏
（左頁上圖）

班尚
紐約南街的水手們
1932　早期銀版
15×22.2cm
紐約影視藝廊藏
（左頁下圖）

突顯出兩者不同的經濟層級與不同種族在社會上的分割，儘管他
們所站的位置十分接近。

　　班尚對這張照片的第一次再使用是在拍照的一年後，班尚
替新建的紐約市萊克島監獄的壁畫準備了一幅水粉畫習作，後來
因故沒有實現。在此，這位來自下東城區的工人，被放在柵欄後
方。這個場景屬於預定的壁畫，描繪美國舊式的刑事系統的面
向，其中包括對探視訪客的嚴苛規定。以班尚的觀點視之，美國
在1930年的服監人數包括激進勞工運動中的烈士與英雄們，以及
政治運動者、失業人民，和那些種族與階級歧視下的犧牲者。

　　這名工人在班尚的1939年〈三個男子〉畫作中再次現身，如
同原始相片，他將不同的種族與移民的同化的議題置放在城市的

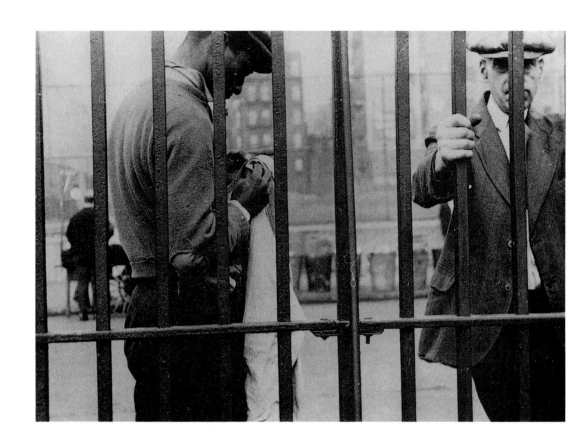

街道場景，再轉化為對內的雙聯作，將左邊商人與穿著圍裙的小販，與右方的工人隔離。對班尚來說，男子的種族的具體性，仍是作品意義的核心。在一封1940寫給他的畫商勒維（Julian Levy）的信中，他將這幅畫的主題描述為「一位美國黑人、希臘人，和希臘美國人。」班尚對新進移民與已被同化的移民，以及對各個雖近距離的工作與生活，卻被隔絕的種族族群的描繪，反映了下東城區真實的社會與文化情況，如同記錄在聯邦作家計畫中《紐約市指南》中的文字：「這兩平方哩的房間和擁擠的街道，將大城市生活的所有問題和衝突都放大了⋯沒有其他的角落比這更能代表典型的紐約了⋯在漆黑的住所裡，來自許多不同國家的美國工人⋯因此浮現。」因為特別關注非裔美國人的處境，班尚將這位工人的身形放的特別巨大，其站立的位置與希臘人的位置相對，這名希臘人應該正從街販移向讀著報紙的商人。尚恩在這裡

班尚
鐵柵欄後面的兩位男子
1932　早期銀版
16.8×23.8cm
紐約影視藝廊藏

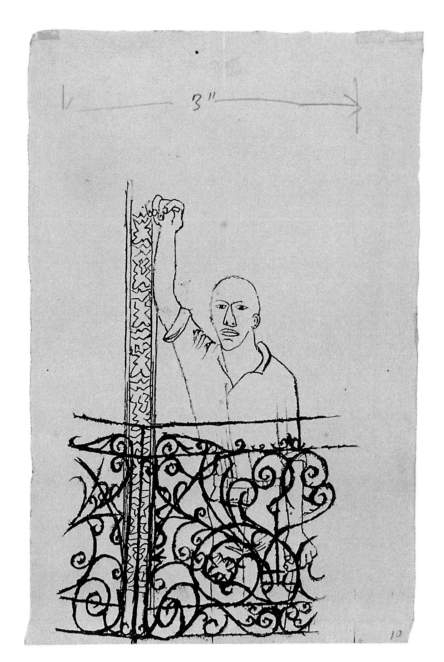

班尚
靠著柱子的男子（1950
年12月Harper's雜誌的素
描） 1950 紙上墨水
22.9×15.2cm
私人收藏

對普通老百姓的困苦的描述手法相當突出，他揚棄了當代歷史性
繪畫中的重大事件的主題，著墨於個人的社會情況的刻劃。

　　班尚讓這名工人至少又重生了一次以上，他在1950年的
Harper雜誌，由知名的記者（John Bartlow Martin）撰寫的一篇關

班尚　**紐約小義大利區店前一婦人**　1932前後　早期銀版　15×22.8cm　紐約影視藝廊藏

班尚　**無題（母與子）**　1933前後　早期銀版　15.2×22.9cm　紐約影視藝廊藏

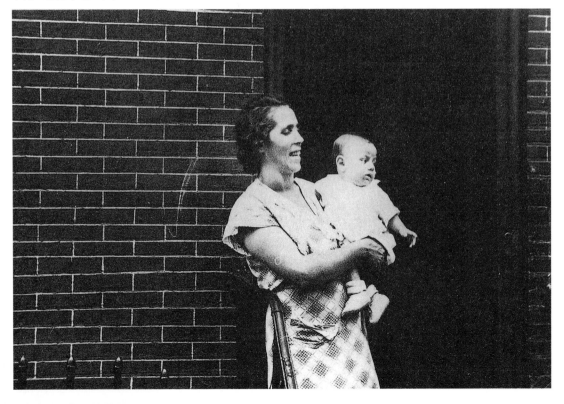

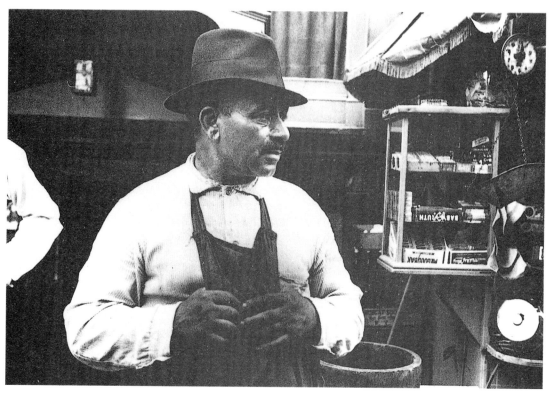

班尚　**紐約小義大利區穿圍裙的男人**　1933　早期銀版　16.2×24.8cm　紐約影視藝廊藏

班尚　**在門檻階梯上的兩位老婦人**　1932　早期銀版　14×20.6cm　紐約影視藝廊藏

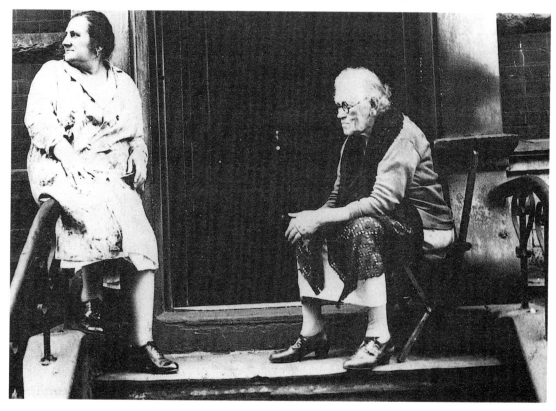

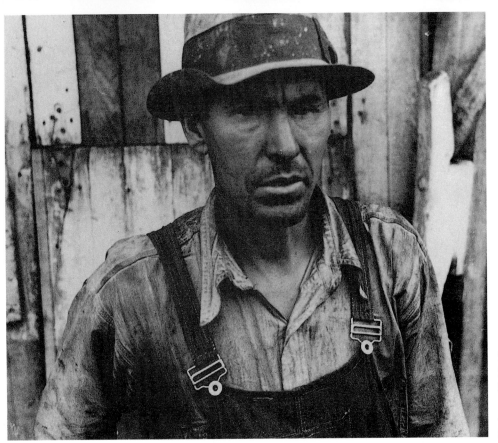

班尚
史密斯蘭號上的
潛水夫 1935-36
18.4×22.2cm
早期銀版
紐約影視藝廊藏

班尚
男子與兩匹馬
1935-36
19.1×24.1cm
早期銀版
紐約影視藝廊藏

班尚　**無題（工人）** 1933前後　早期銀版　16.5×24.8cm　紐約影視藝廊藏

班尚　**紐約莫頓街窗邊的清道夫** 1934　早期銀版　17.5×23.8cm　紐約影視藝廊藏

於芝加哥的「黑色地帶」文章裡現身，這是一幅班尚典型的墨水插畫，在這裡工人成了一個複合公寓裡的居民。這位工人在每一個1934-1950年間的每一個化身，班尚用盡心力、鉅細靡遺的按最初的照片描繪男子的細部，而後再將他置放在不同的舞台上，在當下世代的生活劇院中，呈現一幅幅如假似真的場景，交織出個體在種族主義與階級不平等之下受到的競爭與壓力。1930年早期，尚恩的作品已普遍被視為一富有視覺力量的陳述，可提出評論，並促進大眾對當日迫切的社會議題的討論。透過他的版畫、插畫、素描、繪畫、壁畫與攝影，班尚創造了當代歷史性繪畫的新形式，以藝評家與藝術史學家（Meyer Schapiro）的形容，他創造了一個對藝術的「公共用途」，而這樣的藝術全然的奠基在街道上的這名男子的生活經驗，以及社會苦難之上。

班尚　**史密斯蘭的汽船**
1935　早期銀版
15.9×24.1cm
紐約影視藝廊藏

班尚　**雷克斯**　1965
紙上木刻　38.5×28cm
多摩美術大學藏
（右頁圖）

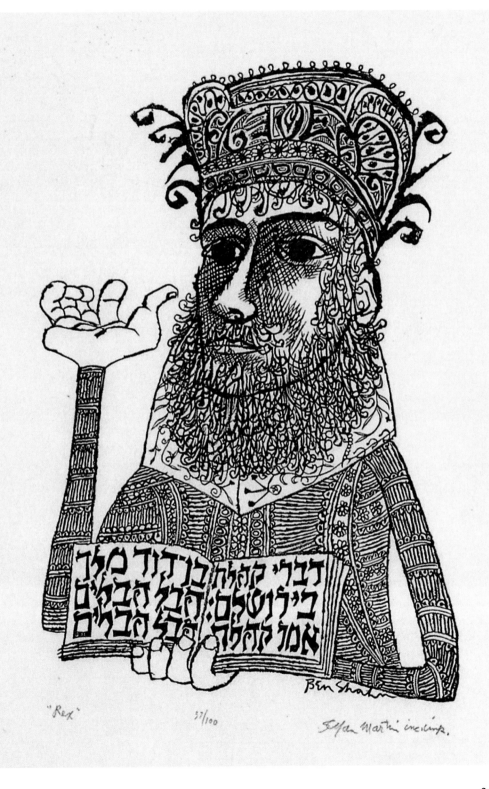

"Rex" 37/100 Ben Shahn

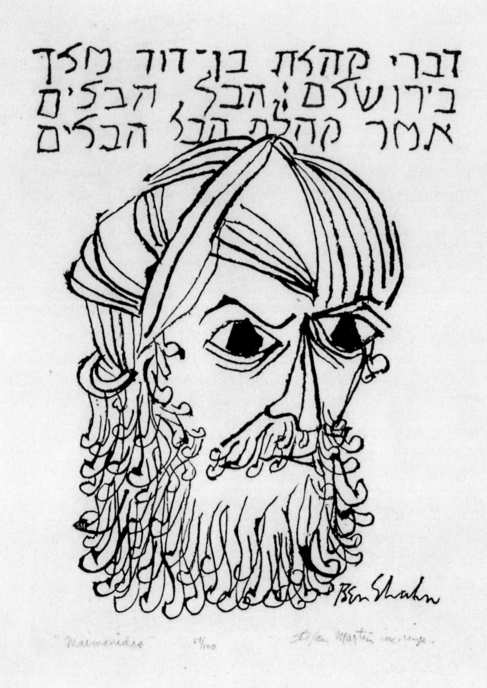

班尚　**Maimonides**　1965　紙上木刻　36.8×26.7cm　私人收藏

班尚　「**普林斯頓需要Archie Alexander**」海報原始設計　1968　紙上墨水　81×60.7cm　私人收藏（右頁圖）

班尚
吹奏雙簧管的年輕男子
1969-70　紙上石版畫
50.5×65cm
多摩美術大學藏

班尚
叮噹響的鐃鈸（聖歌150）
1969-70　紙上石版畫
50.5×65cm
多摩美術大學藏

班尚　**哈雷路亞**
1970-71　紙上石版畫
42×46×2.5cm
福島縣立美術館藏

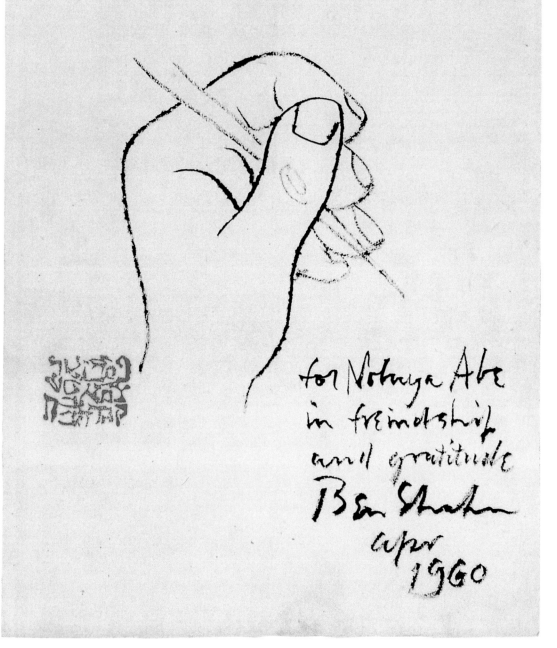

班尚　**握著筆的手**　1960　紙上墨汁　24×22cm　私人收藏

班尚　**彈奏西塔拉琴的男子**　1969-70　紙上石版畫　103×66cm　多摩美術大學藏（右頁左上圖）
班尚　**彈奏古樂器的老人（聖歌150）**　1969-70　紙上石版畫　103×66cm　多摩美術大學藏（右頁右上圖）
班尚　**吹奏雙簧管的年輕男子**　1969-70　紙上石版畫　103×66cm　多摩美術大學藏（右頁左下圖）
班尚　**彈奏樂鐘者**　1969-70　紙上石版畫　103×66cm　多摩美術大學藏（右頁右下圖）

班尚年譜

Ben Shahn

班尚簽名式

1898　九月十二日，班尚出生於俄羅斯領的猶太人居住許可地域立陶宛科夫諾城，長男。父親修雅・赫塞・尚（Joshua Hessel Shahn）為木雕匠，母親基蒂・里柏曼－尚（Gittel Lieberman-Shaha）是陶工。

1902　四歲。父親被疑為參加革命活動，被遣送至西伯利亞，舉家移居維科米爾。

1906　八歲。隨父親逃出西伯利亞遠赴美國，居住在猶太人較多的紐約布魯克林地區。父親從事木雕工作，妻子之外育有五個子女。

1913-16　十五歲～十八歲。班尚進入叔父經營的曼哈頓石版畫工坊當徒弟，在夜間學校上課。

1916-17　十八歲～十九歲。進入紐約藝術學生聯盟學畫。

1919-21　二十一歲～二十三歲。進入紐約大學與紐約城市學院就讀。獲麻省海洋生物研究所動物學研究獎學金。

1921　二十三歲。進入紐約國立設計學院。

1922　二十四歲。與杜莉・柯特絲達茵結婚。

1925　二十七歲。班尚夫婦赴北非與歐洲旅行。在巴黎停留四個月，學習美術與法語。

1926　二十八歲。夏天在麻薩諸塞州德羅作畫。

1928-29　三十歲～三十一歲。經北非的傑巴島到巴黎，在巴黎長女茱蒂絲出生。

1929　三十一歲。住在紐約的布魯克林與麻州的德羅。與攝影家沃加・伊凡斯認識，在紐約持有共同工作室。

1965年的班尚

1930　三十二歲。參加紐約的達文塔溫畫廊「33位近代畫家」
　　　聯展。

1931　三十三歲。出版最早版畫集。開始創作沙柯和凡且第事
　　　件為主題的系列作品。

1932　三十四歲。四月在達文塔溫畫廊舉行「沙柯和凡且第」
　　　系列個展。十月，紐約現代美術館舉行「美國畫家與攝
　　　影家的壁畫展」，班尚的沙柯和凡且第主題作品參展，
　　　並參加紐約惠特尼美術館舉行的第一屆美國繪畫雙年
　　　展。

1933　三十五歲。五月，在達文塔溫畫廊舉行「湯姆・繆尼事
　　　件」主題作品展。加入墨西哥畫家里維拉為紐約洛克斐

洛中心大廈壁畫製作的助手。十一月，兒子艾斯拉出
生。

1934 三十六歲。提案參加紐約市公共藝術計畫以禁酒法為主
　　　　題的八幅壁畫，結果落選。獲聯邦緊急救濟局的聯邦藝
　　　　術計畫（FAP）資助，創作「萊克島監獄的壁畫」。受
　　　　沃加·伊凡斯鼓勵開始從事紐約的攝影工作。

1936 三十八歲。繼續從事設計、攝影工作，參加聯邦藝術計
　　　　畫畫廊舉行的攝影展。十月，女兒蘇珊娜出生。

1937 三十九歲。製作以威斯康辛州的自由主義運動歷史為主
　　　　題的壁畫草圖。受聯邦農業安全管理局（FSA）委託從
　　　　事旅行攝影，到過阿拉巴馬、南卡羅萊納、賓州、維吉
　　　　尼亞州等地。

1938 四十歲。四月，參加農業安全管理局舉辦的「第一屆國
　　　　際攝影博覽會」。創作「紐澤西社區中心壁畫」。六
　　　　月，兒子喬納森出生。年底，辭去農業安全管理局工
　　　　作。

1940 四十二歲。在紐約朱利安·里維畫廊舉行畫展。參加華
　　　　盛頓聯邦社會保障大廈壁畫競賽得獎。七月女兒阿比格
　　　　出生。

1942 四十四歲。完成華盛頓聯邦社會保障大廈壁畫。設計戰
　　　　時情報局平面海報。

1943 四十五歲。二月，作品參加紐約現代美術館的「美國·
　　　　寫實與魔術·寫寫」展。七月，辭去戰時情報局的工
　　　　作，開始從事商業設計工作。

1946 四十八歲。為《時代》等雜誌作插畫設計工作。開始在
　　　　美國及歐洲等地美術館舉行展覽。

1947 四十九歲。擔任波士頓美術館夏季講座講師。於紐約現
　　　　代美術館舉行大型回顧展。

1948 五十歲。獲《搖滾》雜誌評選為「美國十位傑出畫家」
　　　　之一。

1949 五十一歲。赴威斯康辛大學講課。

班尚
吹喇叭的男子
1970
紙上石版畫
46.5×61cm
多摩美術大學藏

1950	五十二歲。在水牛城、洛杉磯、華盛頓等地舉行個展。擔任科羅拉多大學暑期講座講師。
1951	五十三歲。布魯克林美術館附屬美術學校夏季講座講師。在芝加哥美術俱樂部舉行杜庫寧、帕洛克、班尚三人展。
1952	五十四歲。參加芝加哥民主黨大會。獲費城水彩畫協會金牌獎。
1953	五十五歲。參加紐約現代美術館主辦「12位美國近代畫家、雕刻家」國際巡迴展。參加巴西第二屆聖保羅雙年展獲得獎金。
1954	五十六歲。與杜庫寧一同代表美國參加第24屆威尼斯雙年展。

班尚
吹小號的年輕男子
紙上石版畫
50.5×65cm
多摩美術大學藏

1956	五十八歲。擔任哈佛大學諾頓紀念講座教授。至1957年講義錄為哈佛大學出版部出版《內容的外形》。被選為國立藝術協會成員。
1957	五十九歲,受紐約市教育委員會委託製作威廉·E·克拉迪職業高等學校鑲嵌壁畫設計。
1958	六十歲。獲美國平面設計協會金牌獎。
1959	六十歲。獲選為美國藝術科學院會員。
1960	六十一歲。旅行紐西蘭、印尼、泰國、寮國、香港、日本。
1961	六十二歲。紐約現代美術館國際委員會組織班尚回顧展,巡迴阿姆斯特丹、布魯塞爾、羅馬、維也納展出。
1962	六十三歲。普林斯頓大學授與美術博士名譽學位。

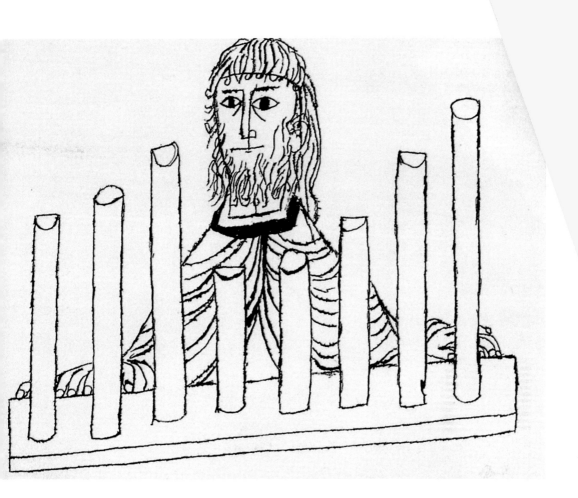

班尚
彈風琴的男子
1970
紙上石版畫
49.5×63cm
多摩美術大學藏

1964	六十五歲。美國藝術學院授予國際藝術協會金牌獎。	
1966	六十七歲。美國建築家協會授予金牌獎。	
1967	六十八歲。出版《傳道之書》。費城美術館舉行「班尚收藏版畫展」。哈佛大學授予文學博士名譽學位。	
1968	六十九歲。在甘迺迪畫廊舉行個展。為豪華客船S.S.傑羅姆號製作的壁畫〈原始法典〉、〈生命樹〉（1963）被購藏在紐澤西州立博物館。	
1969	七十歲。三月十四日在紐約心臟病發作去世。紐約現代美術館舉行「班尚頌」展覽、紐澤西州立博物館舉行「班尚回顧展」、福格美術館舉行「攝影家班尚」展。1930年東京國立近代美術館舉行「班尚展」。	

目 (CIP) 資料

皮瑞斯柯等撰文；
-- 初版. --
.013.08
7公分. --（世界名畫家全集）

ahn

-986-282-105-3（平裝）

（Shahn, Ben, 1898～1969）2.畫家

記 4.美國

40.9952 102015568

世界名畫家全集
美國社會寫實畫家

班尚 Ben Shahn

何政廣 / 主編　皮瑞斯柯等 / 撰文　侯芳林、朱燕翔等 / 譯

發行人　何政廣
總編輯　王庭玫
編輯　　謝汝萱、鄧聿檠
美編　　王孝嫫
出版者　藝術家出版社
　　　　台北市重慶南路一段147號6樓
　　　　TEL：（02）2371-9692～3
　　　　FAX：（02）2331-7096
　　　　郵政劃撥：01044798 藝術家雜誌社帳戶

總經銷　時報文化出版企業股份有限公司
　　　　桃園縣龜山鄉萬壽路二段351號
　　　　TEL：（02）2306-6842
南部區域代理　台南市西門路一段223巷10弄26號
　　　　TEL：（06）261-7268
　　　　FAX：（06）263-7698
製版印刷　欣佑彩色製版印刷股份有限公司
初版　　2013年8月
定價　　新臺幣480元

ISBN　978-986-282-105-3（平裝）

法律顧問蕭雄淋